예술 이후

예술 이후

데이비드 조슬릿 지음
이진실 옮김

●●●●A

예술 이후 그다음 단계는 비즈니스 예술이다.

−앤디 워홀

차례

여는 글

우리가 이미지를 대할 때면 초등학교
교육의 주축—읽기, 쓰기, 셈하기—에
비교할 만한 3D, 즉 파생됨Derivative, 말
없음Dumb, 기만Deceptive이라고 하는
지배적인 태도를 보인다.

다이어그램1. 'i' 아이콘.
디자인: 제프 카플란.

—**파생됨**: 이미지는 외부에 있는
원천으로부터 그 의미를 얻는다고 여겨진다. 역사적 시대에
매여 있든 철학 사상에 매여 있든 이미지는 삽화—빌려온
내용을 담기 위한 그릇—처럼 취급된다.

—**말 없음**: 이미지는 그저 직관적인 것으로 치부된다.
시각적 정보를 소통 가능한 지식으로 만드는 엄밀한
정식화가 불가능하다는 것이다. 가령 이언 F. 맥닐리Ian F.
McNeely와 리사 울버턴Lisa Wolverton이 쓴 『지식의 재창안:
알렉산드리아에서 인터넷까지Reinventing Knowledge: From

Alexandria to the Internet』에서 예술은 '비공식적 지식'의
형태로 간주된다. 책의 서문에서 맥닐리와 울버턴은
"[우리의 책은] 신문 읽기, 오토바이 수리, 아이 양육,
예술작품 제작 같은 데서 얻을 수 있는 지식 유형인
비공식적 지식에 대해 거의 다루지 않는다"[1]고 썼다. 이
저자들이 취하고 있는 (널리 공유된) 전제는 시각적 인식
능력이 '공식적'(즉, **참된**genuine) 지식이라는 문지방을 넘을
만큼 충분히 훈육되어 있지 않다는 것이다.

— **기만**: 이미지는 쾌락의 원천으로서 **기만적이다**. 이미지는
1967년 기 드보르Guy Debord가 『스펙터클의 사회The Society
of the Spectacle』라는 선언문에서 강력하게 비난한 바 있고,
그 이후 좌파든 우파든 비평가들이 비난하기 좋아하는
이데올로기적 환상을 만들어낸다. 스펙터클로서의
이미지는 지식의 반대, 즉 무지의 전형이다.[2]

『예술 이후』는 이미지가 다양한 속도로 복제되고
재매개remediation되고 전파되는 능력으로 인해 사실은
엄청난 힘을 갖고 있다고 주장할 것이다. 이 힘을 진보적인
목적으로 활용하기 위해서는 이미지를 파생적이고 말 없고
기만적이라고 무시하기보다는 이미지 자체의 잠재력을
이해하는 것이 필수적이다. 『예술 이후』는 이런 목적을 위해

예술의 제작(그리고 작가의 의도에 따른 당연한 결과)이라는
지점으로부터, 이미지들이 이종적인 네트워크 안에서 유통될
때 이미지는 무엇을 **행하는가**라는 지점으로 비판의 강조점을
전환하고자 한다. **이후**after라는 접두사는 뒤늦음belatedness을
의미한다. 그것은 더 자주 사용되는 접두사 **포스트**post와
동의어가 아니다. **포스트**는 **포스트모던**postmodern이라는
골치 아픈 범주에서처럼, 혹은 더 최근의 계승인
포스트미디엄postmedium에서처럼 이전 시대와 그 시대 고유의
양식이 종료되고 변형되었음을 가리킨다.[3] **포스트**는 비록
변형되거나 효력이 없어지더라도 작품을 손상시키지 않은 채
남겨둔다. 반면에 **이후**는 강조점을 유통이라는 조건 아래서
생기는 작품의 여파—작품의 힘—에다 옮겨놓는다.

　　이미지라는 말은 미끌미끌해서 쉽게 잡히지 않는
단어다. 여기서 내가 사용하려는 이미지라는 단어는 다양한
포맷format을 취할 수 있는 (가령 디지털 사진과 같은) 시각적
내용의 일부분을 뜻한다.[4] 예를 들어, 모든 디지털 사진은
컴퓨터 파일로 존재할 수 있고, 다양한 표면 위에 다양한
방식으로 인쇄될 수 있다. 디지털 사진은 포토샵과 같은
소프트웨어로 편집하는 데 적합하고, 또한 이메일로 전송되고
업로드되면서 화질이 떨어질 수도 있다. 요컨대, 이미지는 거의
무한하게 재매개되기 쉬운 시각적 바이트byte다. 이 서문의

맨 앞에 있는 아이콘은 다이어그램의 형태로 이 책 내내 간간이 끼어들며 연속해 등장할 것이다. 제프 카플란Geoff Kaplan이 디자인한 이 아이콘은 우리가 이미지의 힘을 더 참신하고 생산적으로 이해할 수 있도록 해준다. 그 세 측면을 이야기해보겠다.

Eye와 I: 아이콘 중앙에 있는 'i'라는 글자는 눈동자를 연상시키기도 하고 '나'라는 대명사를 암시하기도 한다. 이는 마치 이미지가 감각적 정보 형태와 개념적 정보 형태로 결합되는 것과 유사한데, 이 두 형태 모두가 이미지를 보는 이들과의 접속 혹은 연결 관계를 이룬다.

확장성과 변형: 이미지는 2차원에서 3차원으로, 미세한 것에서 거대한 것으로, 혹은 이 물질적 기층基層, substrate에서 저 물질적 기층으로 전환될 수 있는 정보 형태다. 마치 이 책에서 이미지–아이콘이 일련의 다이어그램 형태로 다양한 포맷이나 상황을 누비듯이 말이다.

힘과 통화: 이 아이콘은 거의 플러그와 닮은 모습인데, 여기서 i는 디스크에 들어가는 단자 역할을 한다. 나는 이미지가 관람자와의 접촉을 통해 활성화되는 힘—흐름current 혹은

통화currency—을 낳는다고 주장할 것이다. 이미지가 관계 맺을 수 있는 접점이 많아질수록 그 힘은 더 커질 것이다.

1. Ian F. McNeely with Lisa Wolverton, *Reinventing Knowledge: From Alexandria to the Internet* (New York: Norton, 2008), xv; [한국어판] 이언 F. 맥닐리, 리사 울버튼, 『지식의 재탄생』, 채세진 옮김(살림, 2009).

2. Guy Debord, *The Society of the Spectacle*, trans. Donald Nicholson-Smith (New York: Zone Books, 1995); [한국어판] 기 드보르, 『스펙터클의 사회』, 이경숙 옮김(현실문화연구, 1996); 기 드보르, 『스펙터클의 사회』, 유재흥 롬김(울력, 2014). 좌파 진영 비평가들이 '스펙터클'을 획일적 강압으로 간주했던 여러 사례 가운데 하나는 리토르트(Retort)다. Iain Boal, T. J. Clark, Joseph Matthews, and Michael Watts, *Afflicted Powers; Capital and Spectacle in a New Age of War*, new ed. (London: Verso, 2006). [옮긴이주] 리토르트는 영국의 지리학자 마이클 와츠(Michael Watts), 아일랜드 사회사가 이언 보알(Iain Boal)을 위시해 40여 명의 작가, 교육가, 예술가, 과학자, 시인, 행동주의자로 구성된 커뮤니티다. 샌프란시스코만 지역을 중심으로 활동하는 이들은, retort라는 말처럼, 자본과 제국에 반대하는 응수(말대꾸)를 자처한다. 2003년 봄 미국의 이라크 참전에 항의하는 시위에서 「그들의 전쟁도 아니고 그들의 평화도 아니다(Neither Their War Nor Their Peace)」라는 팸플릿을 배포하고, 9·11 사태 이후 확장된 내용으로 『연계된 힘―새로운 전쟁 시대의 자본과 스펙터클(Afflicted Powers; Capital and Spectacle in a New Age of War)』을 발간했다.

3. Rosalind E. Krauss, *A Voyage on the North Sea: Art in the Age of the Post-Medium Condition* (New York: Thames and Hudson, 2000); [한국어판] 로절린드 크라우스, 『북해에서의 항해』, 김지훈 옮김(현실문화연구, 2017).

4. 논란의 여지가 없지 않지만 현재 미술사에서 사용되는 '이미지'라는 용어에 대해 가장 영향력 있는 정의는 한스 벨팅(Hans Belting)과 W. J. T. 미첼(W. J. T. Mitchell)의 것이다. 벨팅은 『아이콘과 현존(Likeness

and Presence)』 서문에서 이미지에
관한 정의를 분명하게 진술한다.
"이 책의 틀 안에서 내가 고려하고
있는 이미지란 사람(person)의
이미지이며, 이는 내가 여러
가능성 가운데 하나를 선택했다는
것을 의미한다. 이러한 식으로
내가 이해하는 이미지는 단지
사람을 재현할 뿐 아니라,
사람처럼 대우받았다. 이미지는
경배나 경멸의 대상이 되거나
제의 행렬에서 이곳저곳으로
옮겨지기도 했다. 요컨대 이미지는
상징적인 힘을 교환하는 데
기여했고 종국에는 공동체
대중의 요구를 구현했다." Hans
Belting, *Likeness and Presence: A
History of the Image before the Era
of Art*, trans. Edmund Jephcott
(Chicago: University of Chicago
Press, 1994), xxi. 나는 이러한
주장에서 사람의 재현이라는
이미지의 중요한 자질을 넘어서서
이러한 주장이 제기하는 두 가지
문제를 강조하고 싶다. 첫째,
벨팅에 따르면 이러한 이미지는
역사적으로 특정한 것이다. 그것은
예술에 관한 근대적 이해 이전에,
혹은 그가 "예술의 시대"라고

부른 시기 이전에 존재했던
시각적 실체(entity)의 유형이다.
바꿔 말해 그것은 르네상스
이전의 시각문화에 속한다. 둘째,
이러한 이미지는 (신학자와 같은
사람들, 그리고 이미지가 대중적으로
사용되고 남용되었던 방식과 같은)
상이한 지지 기반이 이미지에
귀속시킨 행위와 양상뿐 아니라
이미지의 '행위성(agency)'을 통해
알려진다.
다른 한편, 미첼은 『아이코놀로지
(Iconology)』에서 이미지가 (벨팅의
정의에서처럼 반드시 현대 이전의
것이 아니라 하더라도) 문화적으로
특정한 것이기에 신학에서부터
문학, 과학, 예술에 이르기까지
다양한 분과 학문 안에 자리할
수 있으며, 거기에서 이미지는
각기 아주 다른 의미를 지닌다고
힘주어 주장했다. 이것이 바로
그가 엄밀한 상대주의라고 부르는
바다. 이러한 설명만큼이나 다양한
이미지들이 표면적으로는 두 가지
중요한 특성을 공유하고 있는
것으로 보인다. 첫째, 이미지는
역사에 기반하고 있다는 것(비록
벨팅이 이미지를 시대별로 구분한
반면, 미첼은 이미지를 복수적인

것으로 만들었다고 할 수 있지만), 그리고 이미지에는 행위성이 있다는 것이다. 미첼은 다음과 같이 썼다. "이미지는 단지 특별한 종류의 기호가 아니라 역사의 무대 위에 있는 배우 같은 것, 즉 전설적 지위가 부여된 존재나 인물이다. 이것은 또한 하나의 역사로서, 이 역사는 창조주의 '형상대로 만들어진' 피조물에서부터 자신과 그 세계를 자신의 이미지대로 만드는 피조물로 진화해온 우리 자신을 우리 스스로에게 들려주는 이야기에 상응하고, 또 그 이야기에 참여한다." W. J. T. Mitchell, *Iconology: Image, Text, Ideology* (Chicago: University of Chicago Press, 1986), 9; [한국어판] W. J. T. 미첼, 『아이코놀로지: 이미지, 텍스트, 이데올로기』, 임산 옮김(시지락, 2005). 이미지에 대한 나의 정의는 이 두 기본적인 특질―역사적 특정성과 행위성―을, 이미지가 급증하는 디지털 시대 및 글로벌 시대와 관련된 조건으로 바꿔놓는다. 나는 역사적 특정성 대신에 이미지의 행위성과 관련한 재매개(혹은 포맷)의 문제를 다룰 것이다. 나는 벨팅과 미첼이 **저명인사**(personage)로서의 이미지에서 각기 상이하게 설정한 이미지의 힘을 이미지 **군집**(populations)이 실행한다고 주장할 것이다.

이미지 폭발

이미지가 확산되는 규모와 이동하는 속도가 이만한 적이 없었다.[1] 이러한 조건에서 이미지는 공짜인 듯 보이지만 사실은 가격이 매겨져 있다. 미국인 컬렉터 도널드 루벨Donald Rubell은 세계에서 가장 명망 있는 모던 아트 및 동시대 미술의 아트페어인 아트 바젤이 2010년 다시 도약을 이룬 것에 대해 『뉴욕타임즈New York Times』에 전혀 반어법이 아닌 말투로 다음과 같이 선언했다. "사람들은 이제 미술이 국제 통화라는 것을 깨닫고 있다."[2] (프랭크 게리Frank Gehry, 렌조 피아노Renzo Piano, 자크 헤르조그Jacques Herzog, 피에르 드 뫼롱Pierre de Meuron과 같은 스타 건축가들이 디자인한 세계 곳곳의 새로운 미술관들은 미술계에서 중앙은행을 담당할 것이다.) 2008년 이후 전 세계적 금융 파탄으로 촉발된 경제 불안정 시기에 **사람들은 이제 미술을 하나의 국제 통화로 인식한다.** 미술은 대체 가능한 헤지hedge다. (적어도 아트 바젤과 같은 아트 페어, 명망 있는 옥션 하우스, 전 세계 블루칩 갤러리 등에서 팔리는 미술품의) 가치는 쉽사리 달러, 유로,

엔화, 위안화만큼 여러 국경을 넘나들지 않으면 안 된다. 통화는 정의상 자유롭게 이동한다(비용이 안 드는 건 아니지만 말이다). 통화는 가치를 쉽고 효과적으로 이전시키기 위해 창안된 도구이며, 오늘날은 컴퓨터의 도움으로 거의 즉각적으로 이전된다. 심지어 무시해도 무방한 지폐의 물질성은 사실상 쓸모없는 것이 되어 일부 거래에서만 필요할 뿐이다. 통화는 범용 번역기universal translators다. 통화는 물품이든 서비스든 모든 종류의 상품에 가치를 매길 수 있다. 1990년대 중반, 두 번째 유형의 범용 번역기가 유명세를 탔다. 소리, 이미지 혹은 텍스트로 된 어떤 것이든지 이를 일련의 숫자로(즉 코드로) 바꿀 수 있는 디지털 테크놀로지가 그것이다. 동시대 미술과 건축은 이 두 범용 번역기(전자는 명확하게 가치를 가리키는 범용 번역기, 후자는 형태form를 명시하는 범용 번역기)가 교차하는 지점에서 생산된다. 그렇지만 우리는 예술과 같은 통화의 미학을 어떻게 설명할 수 있을까?

우선 몇 세대에 걸쳐 미술사 및 비평의 근간이었던 **매체**medium라는 개념을 (매체의 거울 이미지인 포스트미디엄이라는 개념과 함께) 폐기해야 한다. 이러한 범주는 [다른 작품들과] 뚜렷이 구별되는 [매체 및 포스트미디엄] 작품들에 특권을 부여한다. 설령 그 작품들이 미미하고 말이 없고 분산되어 있고 '비물질화된' 것일지라도 말이다. 이 책의 목표 가운데 하나는

관계나 연결로 이루어진 이종적인 구성configuration—프랑스의 작가 피에르 위그Pierre Huyghe가 "상이한 포맷을 가로지는 역동적 사슬"[3]이라고 칭한 것—을 포괄하기 위해 예술의 정의를 확장하는 것이다. **매체**와 **포스트미디엄**은 상이한 형태의 상태states of form에 있는 그러한 사슬 혹은 '통화'의 혼종성을 설명하는 데 적절한 분석 도구가 아니다. 여기서 우리는 쓰레기에서 주택담보대출에 이르기까지 사실상 모든 것이 '화폐화될' 수 있는—바꿔 말해 국제시장에서 추상화된 표상 형식으로 교환될 수 있는—후기자본주의 사업 행위로부터 한 가지 교훈을 얻을 수 있을 것이다. 도널드 루벨이 설명했듯이, 예술 역시 범용 통화universal currency로 화폐화되었다. 이는 엄청난 상업화라는 불행한 결과를 가져왔으나, 사실 이미지에 한층 강화된 형태의 힘을 부여하게 되었다는 또 다른 효과도 낳았다. 이것이 바로 이 책에서 집중적으로 밝혀보고자 하는 것이다.

　　우리의 첫 번째 과제는 미술이 어떤 종류의 통화일지, 혹은 어떤 종류의 통화가 될 수 있는지 가늠해보는 일로, 통화가 교환을 통해 성립된다는 정의에 입각해 예술의 유통 역학을 이해하는 것이다. 오늘날 예술의 유통에 대해서는 두 가지 지배적인 입장이 있다. 그 입장들이 동시대 국제 정치를 구성하는 입장들과 상응하는 것은 결코 우연이 아니다.

런던의 대영박물관에 설치되어 있는 엘긴의 (파르테논) 대리석.

그 하나는 대규모 서구 미술관들의 수적인 우세 현상과 아트 바젤의 세계에 맞춰져 있는 것으로, 즉 공개 시장이 (텔레비전에서 트위터까지 아우르는 여타 이미지들의 흐름과) 예술을 통화의 형태로 바꾸는 이미지의 자유로운 '신자유주의적' 유통에 대한 믿음이 그것이다. 두 번째 태도는 근본주의적이라 할 수 있는 것으로, 미술과 건축은 **특정한 장소에 뿌리를 두고 있다**고 상정한다.[4] 종교적 근본주의는 경전에 규정된 대로 교리를 고수하는 것으로 정의된다. 이미지 근본주의image fundamentalism는 시각적 인공물이 배타적으로 어떤 특정한 장소(그 기원의 장소)에 속한다고 단언한다. 예를 들자면, 7대 엘긴 백작 토마스 브루스Thomas Bruce, 7th Earl of Elgin가 (오토만 제국으로부터 미심쩍은 허락을 받아 아크로폴리스에서) 파르테논의 조각들을 떼어내 1816년에 대영박물관에 팔아넘겼는데, 이를 아테네로 되찾아오기 위해 특별히 2008년에 문을 연 베르나르 추미Bernard Tschumi의 최신식 아크로폴리스 박물관으로 이 조각들이 반환되어야 한다고 하는 주장이 그것이다.

이와 같은 거대한 정치적 충돌—한편으로는 신자유주의와, 다른 한편으로는 선진국과 개발도상국 모두에서 출현했고, 기독교, 유대교, 이슬람교, 힌두교를 포함해 대부분의 주요 종교를 아우르는 근본주의 사이의 충돌—이 예술에 **반영될** 뿐만 아니라 예술에 의해 촉진되기도 한다는 주장을

잠시 멈추어볼 필요가 있다. 예술은 외교의 포트폴리오다. 즉, 예술은 새로운 공론장을 구축하고 해외로 수출 시장을 개척하는 데 관여한다. 한 유명한 사례를 들자면, 1979년 이후 중국의 동시대 미술은 공개적인 전시—작가 아이웨이웨이Ai Weiwei가 인터넷에 적용한 예술 실천이 그것으로, 예를 들어 그는 2008년 쓰촨 대지진 당시 부실하게 지어진 학교에서 학생들이 당한 비극적 죽음에 관한 곤혹스러운 내용을 자신의 블로그에 폭로했다—를 통해 중국 내 정치적 자유화의 부침과 긴밀하게 동조해왔다.[5] 중국 미술계가 미술시장을 열정적으로 수용한 것은 정치 세력으로서의 미술의 자격을 박탈한 것처럼 보일 수도 있다. 그러나 정치학자 리처드 커트 크라우스Richard Curt Kraus는 자신의 도발적인 책『중국에서의 당과 예술가: 새로운 문화정치학The Party and the Arty in China: The New Politics of Culture』(2004)에서 정반대의 주장을 펼친다. 크라우스는 중국 예술가들이 국제 미술시장에서 거둔 성공 덕택에 문화 영역에서의 제약이 줄어들었고, 그 결과 전반적으로 더 커다란 정치 개방을 이끌어냈다고 주장한다. 크라우스가 선언하듯이, "1989년 베이징 대학살이란 폭력 사태에도 불구하고 중국의 정치 개혁은 일반적으로 알려진 것보다 더 철저하게 이루어졌다. 예술가들(그리고 여타 지식인들)은 국가와 더 자율적인 관계를 새롭게 정립했다. 이렇게 날로 커진 독립성의

대가는 금융 불안, 상업적 통속화, 실업이란 망령이다."[6] 2011년 소위 '아랍의 봄'을 특징짓던 자발적인 대중 저항 이후—경제 사범이라는 혐의로 81일 동안 아이웨이웨이를 구금한 사건을 포함해—중국 반체제 지식인들에 대한 탄압이 벌어졌기 때문에, 크라우스의 낙관주의는 번지수가 틀린 게 아닌가 싶기도 하다. 그러나 분명한 것은 아이웨이웨이의 국제적 명성이 그를 풀어주도록 중국 당국을 압박했다는 점이다. 독일 외무장관 기도 베스터벨레Guido Westerwelle의 노력도 있었지만 말이다. 만약 21세기에 예술이 정치적 효력을 지니고 있다면 그것은 새로운 내용으로서 아방가르드의 형태를 창안하는 것과는 정반대로 이 같은 문화 외교에 있을 것이다.[7]

21세기 첫 십 년 동안 문화재의 반환을 둘러싼 논쟁은 아주 다양한 유형의 외교적 딜레마를 낳았다. 이러한 논쟁은 동시대 미술의 작품을 둘러싼 싸움이 아니더라도 자유로운 유통이라는 신자유주의 모델과 예술이 고유한 장소에 귀속된다는 근본주의적 신념 사이에서 대단히 동시대적인 충돌을 만들어낸다. 사실 1960년대 중반 이후 등장해 가장 널리 확산된 '국제 양식'인 개념미술처럼, 문화재에 관한 동시대의 윤리는 전적으로 **정보**에 따라 결정된다.[8] 1970년, 유네스코는 늘 그렇듯이 원래의 고고학적 맥락이 기록되어 있지 않는 불법 유물의 거래가 번성하는 것에 대한 대응으로,

아이웨이웨이, 〈베니스비엔날레를 위한 설치 작품(Installation Piece for Venice Biennale)〉
(헤르조그 & 드 뫼롱과의 협업), 2008. 대나무, 600×1,000×700cm.

문화재 불법 반출입 및 소유권 양도 금지와 예방 수단에 관한
협약을 제정했다. 그 협약은 고고학적 가치에 관한 명확한
이론을 상정한다. "문화재는 문명과 국민문화의 기본 요소의
하나를 이루며, ······ 그 참된 가치는 그 기원에 관한 모든
가능한 정보와 관련해서만 평가될 수 있다." 유네스코 협약은
미적 가치보다 정보적 가치를 '더 진정한' 것으로 강조할 뿐만
아니라(바로 같은 해 개념미술의 분수령이라 할 만한 두 전시인
뉴욕 현대미술관의 《정보Information》전과 뉴욕 유대인미술관의
《소프트웨어Software》전에서는 예술작품을 정보의 형식으로
재정의하고자 했다), 그 협약의 시행은 정보의 두 번째 장르에,
즉 예술품의 '역사'―즉 지속적인 관리 연속성chain of custody,
그것의 **출처**provenance―에 관한 철저한 기록 작업documentation에
달려 있다.

20세기의 첫 십 년이 지나는 동안 스펙터클한
재판들이 목격되었다. 이탈리아가 게티 미술관의 전 큐레이터
마리온 트루Marion True를 불법 유물을 습득한 죄목으로
기소한 사건뿐 아니라, 그리스 정부가 소위 엘긴 마블스Elgin
Marbles를 반환하도록 영국을 설득하기 위한 노력의 일환으로
새 아크로폴리스 박물관을 개장하는 등 (공론화가 덜 된
스캔들과 캠페인은 말할 것도 없고) 여러 반환 관련 논쟁들이
이목을 끌었다. 그도 그럴 것이, 정말로 중요한 것은 문화재가

시간과 공간의 제약에서 사실상 자유로워질 때 발생하는
윤리적—심지어 도덕적—딜레마 때문이다. 시장이 이미지를
획득하는 어느 곳에서든 이미지는 여타 통화처럼 자유롭게
흘러야 하는가, 아니면 이러한 신자유주의적 자유가 가장
극단적인 경우 근본주의적 형태로 표현되는 문화적 정체성의
가치에 의해 조절되어야 하는가? 실제로 문화재 반환 논쟁은
문화 유통의 세 가지 패러다임—**이주**migrant 예술품, **토착**native
예술품, **기록**documented 예술품—을 암암리에 정의하고 있다.
이 각각의 패러다임은 우리 시대의 가장 격렬한 정치적
이슈—이주 노동자들의 불법 이민 문제, 전쟁으로 피폐해진
일부 개발도상국에서 흘러나온 거대한 난민 물결—가운데

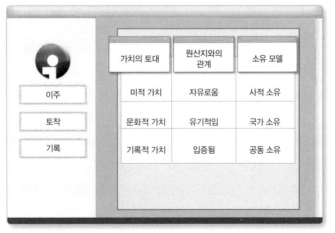

	가치의 토대	원산지와의 관계	소유 모델
이주	미적 가치	자유로움	사적 소유
토착	문화적 가치	유기적임	국가 소유
기록	기록적 가치	입증됨	공동 소유

다이어그램2. 문화 유통의 세 가지 패러다임. 디자인: 제프 카플란.

하나를 소환하는 방식으로 예술품과 원산지와의 관계, 예술품 자체의 가치 형태, 예술품 자체의 특별한 법적 지위를 갖추고 있다(다이어그램2).

이주 예술품의 부적합한 출처는 갤러리, 유명 컬렉터, 궁극적으로는 미술관이라는 일련의 소유자 변경 과정을 거치면서 점차 정당성을 얻을 수 있다. 그 예술품의 문화적 가치는 **미적인** 힘에 있지만, 법적으로는 상품으로 소유된다. 따라서 재산권의 주권적인 권한이 그 불법적인 출처를 은폐하는 데 사용될 수도 있다. 이주 예술품이 담고 있는 '정보'는 원산지에 의존하기보다는 그 형태 속에 내재해 있다고 여겨진다. 2008년에 출판된 논쟁적인 책『누가 고대를 소유하는가? 미술관과 우리의 고대 유산을 둘러싼 싸움Who Owns Antiquity? Museums and the Battle over Our Ancient Heritage』에서 로스앤젤레스 게티 트러스트의 현 CEO 제임스 쿠노James Cuno는 대학생 시절 자신이 처음 루브르를 방문했던 경험을 다음과 같이 이야기한다.

내가 이 대단한 문화의 '출신'이 아니라고 해서 그들보다 못한 존재는 아니었다. 내가 그것들에 대해 들은 바도 없고 어쨌든 그것들에 관해 거의 알지 못했음에도 불구하고, 그렇다고 내가 접근하기 어려운 것은 아니었다. 그것들이 타인의 문화라는

의미로 이질적이지도 않았다. 그것들은 나의 것이기도 했다. 아니 오히려 나는 그들의 것이었다. …… 그래서 나 또한 그것들을 경탄스럽게 바라보았다. 애초에 그것들을 처음 바라보던 사람들이 보는 방식을 상상하면서.'

쿠노의 달콤한 설명은 '이주 예술품'의 소유권이 문화적 공통점이나 특별한 지식에 있지 않고 오히려 순수한 공감에 있다는 것을 분명히 보여준다. 결과적으로 이 예술품을 자유롭고 규제 없는 시장으로 내보내기 위해 예술품과 기원의 장소가 갖는 관계는 쉽게 단절될 수도 있다.

　　토착 예술품은 특정 장소에 유기적으로 소속되어 있다. 토착 예술품의 질은 미적으로 최고일 수 있겠지만, 그것의 1차적 가치는 특정 문화적 정체성에 묶여 있고 보통은 국가에 속해 있다(혹은 속해 있다고들 말한다). 그리스가 파르테논 신전 대리석 조각들의 반환 노력을 개시할 즈음에 그리스 문화과학부 장관 멜리나 메르쿠리Melina Mercouri는 1986년 옥스포드 유니언 연설에서 다음과 같이 선언했다. "당신들은 파르테논 신전 대리석 조각들이 우리에게 어떤 의미인지 이해해야 합니다. 그것들은 우리의 자긍심입니다. 우리의 희생입니다. 그것들은 우리의 우수함을 보여주는 가장 고귀한 상징입니다. 그것들은 민주주의 철학에 대한 우리의

헌사이며, 우리의 열망이자 이름입니다. 그것들은 그리스 정신의 정수입니다."[10] 토착 예술품은 완전히 장소 특정적이다. 만약 그것들이 다른 장소로 옮겨진다면 불구가 되고 의미가 없어진다고 한다.

마지막으로, 기록 예술품이 있다. 정보로서의 혹은 **기록으로서의** 가치를 생산하기 위해 그 예술품과 그것이 기원한 장소 혹은 '발굴지'(엄밀히 말하면 출처라고 알려진 곳)의 관계가 제대로 연구되어온 것들이다. 설령 그러한 예술품들이 원래의 장소에서 떨어져 나와 동떨어져 있는 컬렉션으로 취득되었다고 하더라도, 그것들에서 유래한 지식—그리고 이후 그 예술품들이 대변하는 지식—은 문화 공유재commons가 된다. 그러나 고고학자 존 카르만John Carman은 이런 종류의 지식에 대한 접근권이 필수적이지만 그것만으로 충분한 공유재는 아니라고 본다. 그는 자신의 책『문화재에 반대한다: 고고학, 유산, 소유권Against Cultural Property: Archaeology, Heritage and Ownership』에서 문화재의 소유권을 부인하는데, 문화재의 소유권은 물질문화를 어떤 형식으로든—국가에 의해서든 박물관에 의해서든—착취될 수밖에 없는 경제적 자산과 다름없는 것으로 환원시켜버리기 때문이다. "결국 이것은 핵심적임에도 말해지지 않은 관념, 즉 경제적으로 접근하는 모든 가치 구조를 지탱하면서도 그런 환경의 편재성을

궁극적으로는 부정하는 관념으로 우리를 이끈다. 가치란 어떤 의미에서 그리고 어떤 점에서 **소유된** 사물들에만 생긴다는 관념 말이다."[11] 대신 카르만은 공동체가 문화유산을 관리하는 집단적인 형태를 옹호한다. 이러한 입장이 유토피아적으로 들릴지 모르지만 모든 물질문화와 이미지 문화가 **재산으로서가** 아닌 다른 방식으로 가치를 평가받을 수 있는 방법을 상상해보는 것만으로도 매우 유익하다. 이미지는 (많은 형태의 커뮤니케이션이 그렇듯이) **화폐적인**monetary 것과는 일치하지 않는 통화 형태가 될지도 모른다.[12] 이미지는 예술 생산 과정에 기록 활동이 사실상 내재해 있는 '정보의 시대'에 부상하는 까닭에, 동시대 예술작품들은 본래 기록 예술품의 범주에 속한다.

따라서 예술의 유통 혹은 **통화**—그것이 이주한 것이든 토착적인 것이든 기록된 것이든 간에—라는 문제는 미술의 '장소 특정성site specificity'에 관한 각기 다른 방식의 이해와 복잡하게 얽혀 있다. 그리고 20세기 기술 복제를 탁월하게 이론화하는 데 가장 큰 기여를 하고, 예술이 어떻게 한 장소에 **속하는지**belong에 관한 가장 견고한 모델을 만들어내기도 한 사람이 바로 발터 벤야민Walter Benjamin이다. 그의 유명한 에세이 「기술 복제 시대의 예술작품The Work of Art in the Age of Its Technological Reproducibility」에는 내가 '토착적'인 것과 '신자유주의적'인 것 사이에서 밝힌 변증법이 이미 코드화되어

있다. (아마도 이 점이 아우라라는 측면에서 예술의 장소 특정성을 이론화한 그의 작업이 포스트모던한 1980년대의 영미권의 경전으로 도입되었을 때만큼이나 지금도 강박적이리만큼 인용되는 이유일 것이다.) 그러나 벤야민의 에세이는 1930년대 중반에 출판되었기에 텔레비전, 인터넷, 휴대폰과 같은 매체가 주도한 이미지 생산과 유통의 혁명에 관해 설명할 수 있는 것이 거의 없다. 그의 탁월한 분석이 걸림돌이 된 것이다.

이 문제는 벤야민의 실패에서 기인하는 것이 아니라 우리의 실패에서 기인한다. 기술 복제가 미학적 분석의 단위를 개별적인 작품들에서 거의 무제한적인 이미지 군집populations으로 전환시킬 때 경제적-미학적 '체제 변화'가 발생한다는 그의 분석은 여전히 정말로 훌륭하다. 그러나 우리 시대 예술에 대해 적절한 가치를 매기려면 우리는 향수에 젖은 채 아우라의 상실에 대한 벤야민의 체념에 안주할 수만은 없다.

가장 완벽한 복제품이라 할지라도 거기에는 **한** 가지가 결여되어 있다. 그것은 바로 예술작품이 갖는 '지금-여기'라는 특성, 즉 예술작품이 그곳에 유일무이하게 현존한다는 특성이다. 유일무이한 현존이란—다름 아닌—그 작품이 종속되어 있던 역사의 표지標識를 품고 있다는 것이다. ……
사물의 진품성은 그 사물 안에서 그 사물이 놓인 그것의

기원으로부터 전해질 수 있는 모든 것을 총괄하는 개념이다. 그 사물이 물리적으로 존속해 있다는 점에서부터 그 사물에 관한 역사적 증언까지 모두 포함된다. 이때 역사적 증언은 물리적 존속에 기반하기 때문에, 물리적 존속이 아무 역할을 하지 못하는 복제에서는 역사적 증언 또한 위태로워진다. 그리고 역사적 증언이 흔들릴 때 진정 위태로워지는 것은 그 사물의 전통으로부터 권위를 도출해낸 무게감, 즉 그 사물의 권위다. …… 우리는 아우라라는 개념으로 예술작품의 이러한 측면에 주목할 것이다. 계속해 말하자면, 예술작품이 기술적으로 복제 가능하게 된 시대에 쇠퇴해가는 것은 예술작품의 아우라다.[13]

벤야민에 따르면, 아우라는 **장소 특정성**에서 나온다. 예술작품이 **증인**witness의 권위를 소유할 수 있는 까닭은 그 작품이 하나의 '시공간'에 속해 있기 때문이다. 복제는 "역사적 증언"과 "그 사물의 권위"를 위태롭게 한다. 복제는 이미지를 여기저기 떠돌게 만들어 시간과 공간의 거리를 제거한다. 이렇게 보면 아우라는 이미지 근본주의와 밀접하게 연관되어 있다.

그러나 벤야민이 익히 알고 있었듯이, 근대성에서 1차적인 미적, 정치적 투쟁 가운데 하나는 모든 특정

장소로부터 이미지들을 탈구시켜 그 이미지들을 네트워크 안에 끼워 넣는 일이었다. 그 네트워크는 잠재적이든 실제적이든 이미지의 운동이 특징인 곳이고, 이미지가 포맷을 바꿀 수 있는—일련의 사슬처럼 이어진 재설정relocation과 재매개를 경험할 수 있는—곳이다. 이미지들은 더는, 그리고 아마도 결코 다시는 장소 특정적인 것이 될 수 없을 것이다. 벤야민이 진단했듯이, 이는 이제 이미지가 역사를 **증언하는 것**이 아니라 역사의 통화를 구성한다는 것을 의미한다. 이것이 바로 지금까지 다룬 문화재 반환에 관한 논의들이 우리 시대의 역사적 순간에 일어나는 이유다. 즉 그 논의들은 이미지 유통의 잠재력과 이미지의 집단적 폭발 양상이 더는 돌이킬 수 없는 지금의 상황에서 다시 아우라를 복구하려는 근본주의자적인 노력을 나타낸다. 그러한 논의들은 흔히 남반구 국가들의 입장에서 바라는, 이미지 재산에 관한 권리 주장이라 할 수 있다.

　벤야민이 미친 영향 가운데 은근히 가장 널리 확산된 점은 기술 복제가 절대적인 손실이 된다는, 그래서 대규모 기술 복제를 전제로 이미지를 상품화하는 것은 어떤 문화적 내용content이라도 처할 수 있는 가장 불행한 운명이라는 오래 지속되고 있는 가정이다(그러한 운명이 다양한 정도에 따라 **모든** 문화적 내용이 처할 운명임에도 불구하고 말이다). 단일 작품들이

이미지 군집으로 전환될 때 거기에는 손실뿐 아니라 얻는 것도 있으며, 이 점이야말로 우리가 동시대 예술의 변화무쌍한 포맷들을 명확하게 규명해보기에 앞서 인정해야 하는 부분이다. 존 L. 코마로프John L. Comaroff와 장 코마로프Jean Comaroff의 중요한 책『종족 주식회사Ethnicity, Inc.』에서 저자들은 종족-상품ethno-commodity이라 부르는 것을 이론적으로 제시한다. 종족-상품이란 생활 방식이나 종족의 유산을 내다 팔아야 하는 이미지/상품, 또는 공동체가 거래해야 할 유일한 제품으로 포장한 것이다. 그러한 정체성의 상품화는 기술 복제가 비난받는 주요 혐의 가운데 하나로, 벤야민의 주장처럼 기술 복제가 권위, 역사, 진품성을 상실하게 하기 때문이다. 그러나 코마로프는 획기적으로 다른 결론에 도달한다.

종족-상품이란 기실 매우 이상한 것이다. 가격이나 가치에 관한 여러 전통적인 전제에 위배되는 그 상품의 매력이 일반적인 경제적 합리성을 거스르는resist 데 있는 것처럼 보인다는 점이다. 부분적으로 이는 종족-상품이 팔고 있는 차별적인 특질이 그 본래의 가치를 잃지 않는 것처럼 보이면서 복제되고 거래될 수 있기 때문이다. 왜 그러한가? 그것은 종족-상품의 '원재료'는 대량으로 유통된다고 해도 고갈되지 않기 때문이다. 오히려 반대로 이러한 대량 유통은—일반적인

측면이나 모든 특수한 측면에서 볼 때—종족을 재확인해주며,
또한 이와 함께 정체성 수단의 원천으로 구현된 종족 주체의
지위를 재확인해준다. 달리 말하자면 종족-상품은 공급이
많을수록 수요가 많아진다.[14]

우리는 코마로프에 따라, 그리고 벤야민과는 반대로, 대량
유통—한 장소에 속해 있지 않고 **한 번에 어디에든** 존재할 수
있는 상태—을 통해 이미지가 포화 상태에 이르렀으며, 그러한
대량 유통은 이제 이미지를 위해, 그리고 이미지를 통해 가치를
생산한다고 말할 수 있을 것이다(그리고 이 점은 '종족-상품'에만
해당하는 것이 아니다). 우리는 이제 장소 특정성의 보증을 받아
진품성과 권위를 발산하는 후광이 아니라, 한 번에 어디에든
존재하는 포화 상태의 가치를 지니게 된 것이다. 아우라가 있던
자리에 이제는 **웅웅거림**buzz이 있다. 마치 벌떼처럼, 이미지의
무리가 웅웅거림을 만들고, 새로운 생각이나 트렌드처럼
이미지가 (그것이 제품이든 정책이든 사람이든 예술작품이든 간에)
포화 상태에 다다를 때, '웅웅거림'이 생긴다(다이어그램3).
웅웅거림은 단일한 물체나 단일한 사건의 행위성agency에서
발생하는 것이 아니라, (유기체와 무기체 모두를 포함한) 행위자
군집의 **창발적**emergent 행동에서, 다시 말해 행위자 군집의
눈에 띄는 움직임들이 통합된 행동을 만들어내는 국면에

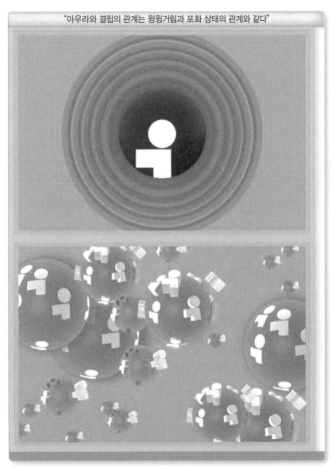

다이어그램3. 아우라의 자리를 대신한 '윙윙거림.' 디자인: 제프 카플란.

충분히 도달했을 때—예를 들어 벌들이 무리를 짓기 시작할
때—발생한다. 그러한 사건들은 집중적인 주목을 받는
단일한 지성체가 계획하거나 지휘하는 것이 아니다. 그것들은
개별적으로 취해진 까닭에 더 큰 그림에 대한 어떤 의도나
의식이 없을 수도 있는 여러 작은 행위들에 걸쳐 '분산되어'
있다.[15] 윙윙거림은 생성becoming의 한 순간—정합성coherence이
출현하는 문지방—을 나타낸다.

이제 우리는 이 같은 창발적 형태 혹은 분산된 형태를
광범위하고 다양한 영역에서 확인할 수 있다.

- **과학에서**: 특히 카오스 이론과 관련된 창발적 행동 혹은
 창발적 패턴이 새로운 세기에 가장 전도유망하고 대중적
 환기를 불러일으키는 과학 이론들에서 등장한다.
- **정치 이론에서**: 2000년 마이클 하트Michael
 Hardt와 안토니오 네그리Antonio Negri의 영향력 있는 책
 『제국Empire』이 출판된 이래로, 전 세계 인민—이주자 또는
 난민—들의 초국가적 이동으로 인해 구성된 다중multitude
 개념은 요구 사항을 특정 국가가 아니라 **전 세계**에
 제기하는 특정한 형태의 **정치적 행위주체**와 관련되어 있다.
 하트와 네그리의 개념들은 자선 활동에 전념하는 공동체든
 순이익을 위해 일하는 공동체든 관계없이 창발적인

초국가적 공동체들을 양산하는 데 있어서 비정부 기구와
다국적 단체가 중요하다는 데 일치를 보고 있다.[16]

— **분산 컴퓨팅과 정보과학에서**: 인터넷은 전 세계에 걸쳐 멀리
떨어진 장소에 위치한 네트워크 클러스터들로 컴퓨터의
처리 능력을 분산시키는 기술 없이는 불가능했을 것이다.
그리고 모든 분산된 네트워크와 마찬가지로 분산 컴퓨팅은
다중화redundancy에서 비롯되는 견고함을 잘 보여준다. 즉,
개별적인 노드node들에 장애를 일으킨다고 해도 결코 전체
시스템에 장애를 일으킬 수 없다. 그것들의 기능을 담당할
다른 많은 것들이 있기 때문이다.

— **대중문화에서**: 사람들과 사건들의 이미지는 계획하거나
예견할 수 없을 만큼 엄청난 규모로 증식하고 있다.
양적으로 폭발하기 시작하는 발화점에 이르게 되면
유행이나 트렌드, 유명 인사들이 자동적으로 뉴스를
생산하게 된다. 다시 말해, 그것들이 자율적으로 이미지를
증식할 수 있게 된다.

— **예술계에서**: 1960년대 이래로 작가들은 단일 작품들을
창안해내기보다는 이미지들의 군집에 걸맞은 이미지
포화 전략을 추구해왔다. 앤디 워홀Andy Warhol은 그
개척자였다. 그는 사진 실크스크린 프린트 공정을 사용해
자신의 [스튜디오] '팩토리Factory'에서 회화 작품들을

과잉 생산했다. 또 영화, 음악, 광고, 퍼포먼스와 같은
미술계 외부의 미디어 회로에 능통했기에 자신의 명성을
신중하게 일궈나갔다. 스스로 표현했듯이, 워홀은 일련의
개별적인 작품들을 하나하나 만들어내는 사람이 아니라
'생산 라인'의 구성configuration을 관장하는 '비즈니스
예술가'였다.[17]

창발적 이미지는 유통에서 생겨나는 역동적인 형태다. 그래서
창발적 이미지는 한쪽의 토착적 장소 특정성의 완전한
정체停滯 상태와, 다른 한쪽의 신자유주의 시장의 완전한 자유
사이 스펙트럼 위에 자리한다. 이러한 스펙트럼 위에 놓인
창발적 이미지의 특정한 위치 선정—토착적 내용을 상업적
유동성으로 전환할 수 없는 특정한 지수指數—은 문화적
산물로서 속도를 나타낸다. 서구에서 명성을 얻은 1세대 중국
작가들을 예로 들어보면, 왕광이Wang Guangyi와 같은 작가들은
이른바 냉소적 이성 및 정치적 팝Cynical Reason and Political Pop과
관련되어 있다. 20세기 중국의 정치적 아이콘들, 특히 마오
주석을 종종 모티프로 취하고 있는 왕광이의 작업들은 글로벌
예술계에서 성공할 수 있는 완벽한 공식을 갖추고 있다. 그의
작품들은 고유한 '중국다움Chineseness'의 일부분을 지니고
있지만, 서구 미술 양식에 익숙한 방식으로 유통되면서 중국에

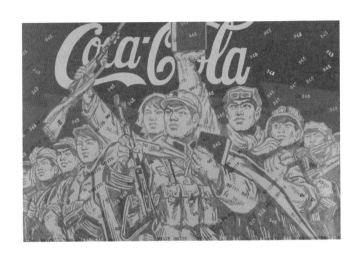

왕광이, 〈코카콜라〉, 2004, '위대한 비평 연작(Great Criticism Series)' 중에서.
캔버스에 유채, 200×300cm.

관한 지식이 거의 없는 다양한 관객들에게 생소하면서 심지어 '이국적인' 내용으로 소통될 수 있다. 이것이 동시대의 글로벌 작품이 갖추어야 하는 것, 즉 '외교사절'이다. 외교사절의 힘은 아방가르드한 혁신에서 나오는 것이 아니라 문화 번역에서, 즉 국경을 가뿐하게 넘나들 수 있는 국제 통화의 형식에서 나온다.

우리는 대부분의 선진국에서 확산하고 있는 미술관의 지하실에 작품을 더욱 많이 쌓아놓는 대신, 이미지 외교를 진지하게 받아들이면서 예술이 그저 화폐로 전락하지 않으면서 통화로 기능할 수 있는 방법을 상상해볼 수 있을 것이다. 이런 방법 가운데 20세기 중반 미국 해외공보처United States Information Agency, USIA가 수행한 것처럼 비난받아 마땅하지만 아주 효과적이었던 방식, 즉 문화정치학을 실질적인 외교 정책의 차원으로 수행하는 방식도 있을 것이다.[18] 아니면 이미지들을 (있는 그대로) 전 세계적인 자원으로 간주하는 방식도 포함될 수 있을 것이고, 제1세계와 제3세계 사이의 이미지 재화를 재분배하는 것을 포함해 전 세계의 이미지 정의를 구현하기 위한 작업도 포함될 수 있을 것이다. 실제로 미술사가 이렌느 윈터Irene Winter는 제임스 쿠노의 책『누가 고대를 소유하는가』를 예리하게 분석한 리뷰에서 이런 방식을 현명하게 제시한 바 있다. 윈터는 백과사전식 미술관을 계몽된 다문화주의의 모델로 보는 쿠노의 신념이 선진국과 개발도상국

간의 불평등을 무시하고 있음을 지적한다. 그녀가 제시한 사례 중 한 가지를 길게 인용해볼 가치가 있다.

나는 여기서 1980년대 필라델피아 미술관에서 스텔라 크람리쉬Stella Kramrisch가 개최한《시바의 현현Manifestations of Shiva》전에 대해 이야기하려고 한다. 인도 정부는 교육문화부 산하에 있는 모든 가능한 인적, 물적 자원을 필라델피아에 제공했고, 이로써 분명 그 전시에서는 인도의 가장 훌륭한 조각과 회화 작품들을 선보였다. 그런 다음 필라델피아 미술관은 자신들의 컬렉션에서 '이에 상응하는 대여'가 가능하다는 데 합의했다. 필라델피아 미술관이 실제로 뉴델리 국립박물관에 제공한 것은 자신들의 수집품에서 인도 미술의 대표적인 작품들을 인도에 대여하는 것이었다. 그러나 뉴델리 국립박물관은 오히려 더 큰 규모의 인도 미술 컬렉션을 가지고 있지 않은가. 뉴델리 국립박물관이 정말 원했던 것은 고품격의 유럽 회화였고, 특히 인상주의 작품들이었다. 그것들은 인도 사람들을 자극시키고 영감을 불러일으키는 경험을 제공할 것이었다. …… 그런데 필라델피아 미술관 관장에게 …… 그런 식의 교환은 불가능한 것이었다. 세계적인 예술적 유산에 대한 전시 기회를 제3세계에 제공한다니 말이다.[19]

미 국부무가 전쟁 도모를 줄이고 **문화 외교**를 고려하는 데
더 많은 시간을 할애했다면 어땠을까? 전쟁 예산이나 유럽의
외무부가 쓰는 예산(대개 문화부의 얼마 안 되는 예산과는 반대로
엄청난 액수다) 중 일부를 제3세계 문화 인프라를 현대화하는
데 보조금을 제공했다면, 필라델피아 미술관과 같은 기관의
장들이 문화 교환을 거절하는 변명으로 부당한 편의를 누리지
못했을 것이다(어쨌든 이것이 그리스 정부가 아테네에 새로운
아크로폴리스 박물관을 지으며 행한 것이다). 그리고 선진국의
방대한 문화 재화의 대부분은 왜 수장고에 처박혀 있는
것인가?

　　사실 전 세계적으로 미술관이 급증하는 현상과 가장
부유한 미술관들이 추구하는 문화 재화 비축 정책은 내가
여기서 제시한 신자유주의적 유통 양식과 근본주의적
유통 양식이라는 구분을 뒤얽히게 만든다. 나는 전자가
예술작품을 아무런 제한 없이 이동시킬 수 있는 특권이
있는 반면, 후자는 예술작품이 그 기원의 장소에 머물러야
한다는 확신에 뿌리박고 있다고 주장했다. 그러나 예술작품을
미술관 안에 수집하고 보존하는 신자유주의적 입장은 그
보수주의 형태에서 근본주의와 거의 맞닿아 있다. 작품들을
소장하는 코스모폴리탄 문화 중심지—혹은 중앙은행—를
구축하는 것으로 개별 작품의 '태생적 서식지'를 대신하고

있기 때문이다. 이것이 바로 미술관들이 투기하는
자본 축적의 유형으로, 이들은 대대적인 국제 순회전을
조직하고, (구겐하임의 위성 미술관, 루브르 박물관, 에르미타주
미술관에서처럼) 자신들의 컬렉션을 세계화하고, 미술관
아트숍에서 작품들을 기념품, 출판물, 허가 받은 복제품으로
재생산하는 방식으로 자신들의 주식[예술품]에서 막대한
이익을 취한다. 이것이 바로 예술이라는 통화이며, 이렇게
서구 대도시의 헤지펀드처럼 소수의 이익을 위해 비축하고 그
차입금을 투자하는 것이다. 나는 우리가 이미지 유통에 관해
더 민주적으로 사유해야 한다고 생각한다. 다시 말해 **이미지**
재화wealth의 재분배가 어떠한 형태여야 하며, 우리가 금전적
이익과는 다른 목적을 위해 예술이라는 통화를 사용하는 것에
대해 생각해보자는 것이다.

1. James Gleick, *The Information: A History; a Theory; a Flood* (New York: Pantheon, 2011) 참고.

2. Carol Vogel, "The Buzz in Basel: Art, Alive and Well and Selling Briskly," *New York Times*, June 17, 2010, http://www.nytimes.com/2010/06/18/arts/design/18vogel.html[링크 변경됨]

3. 이것은 작가 피에르 위그가 자신의 객체성 모델(model of objectivity)을 설명하는 말이다. 간단히 말해 나는 이것을 동시대 이미지의 본성을 아우르는 데까지 확장할 수 있을 것이라 생각한다. George Baker, "An Interview with Pierre Huyghe," *October* 110(Fall 2004): 90.

4. 이 이슈에 관한 다양한 관점을 보려면 다음을 참고하라. Sven Lütticken, *Idols of the Market: Modern Iconoclasm and the Fundamentalist Spectacle* (Berlin: Sternberg Press, 2009)

5. 미술사학자 우홍(Wu Hung)은 규모가 작고 일시적이지만 종종 매서운 공론장을 열어낼 수 있는 동시대 중국 미술의 역량을 이해하는 데 가장 중요한 것이 바로 전시라고 주장했다. 그러한 공론장에서 지적이고 예술적인 아방가르드가 중국에서의 예술의 자유라는 영역뿐 아니라 정치적 발언의 영역까지 점점 확장시킬 수 있다는 것이다. 가령 다음을 보라. Wu Hung, *Transience: Chinese Experimental Art at the End of the Twentieth Century*, rev. ed. (Chicago: David and Alfred Smart Museum of Art, University of Chicago Press, 2005); 또한 우홍의 다음 글도 참조하라. "Exhibition Section," *Making History* (Hong Kong: Timezone 8, 2008), 157–215.

6. Richard Curt Kraus, *The Party and the Arty in China: The New Politics of Culture* (Lanham, Md.: Rowman & Littlefield, 2004), 28.

7. 사실 나는 유사성이 더 의미 있을 만한 이 사례들에서 과도하게 차이를 강조하고 있는 것일 수도 있다. 다만, 바우하우스, 데 스테일, 초현실주의와 같은 수많은 역사적 아방가르드의 실천들이 대중의 지각과 정치적 행위의 새로운 형태들을 생산해내고자 하는 국제적인 노력에 가담했었다.

8. 혹자는 이와 마찬가지의 국제 양식으로 정체성 정치학과 미디어 전략을 추가할 수도 있을 것이다. 그러나 나는 이것들이 개념미술의 계보학 안에 둘 수도 있다고 주장하고자 한다.

9. James Cuno, *Who Owns Antiquity? Museums and the Battle over Our Ancient Heritage* (Princeton, N.J.: Princeton University Press, 2008), 156-57.

10. 멜리나 메르쿠리의 연설문, Melina Mercouri, Minister of Culture and Sciences of Greece to the Oxford Union, June 12, 1986, http://melinamercourifoundation.com/oxford-union-june-12-1986/ [링크 변경] 2017.03.07

11. John Carman, *Against Cultural Property: Archaeology, Heritage and Ownership* (London: Duckworth, 2005), 73.

12. 아리엘라 아줄레이(Ariella Azoulay)는 사진에서 '시민 계약(Civil Contract)'이라는 중요한 아이디어를 제시했는데, 이는 사진 찍기와 사진 찍히기 둘 다에 대한 암묵적인 승인이 시민사회를 창출하며, 이러한 승인은 이를테면 개인 사진과 같이 상품화와 관련 없는 이미지에서, 그리고 그런 이미지를 통해서 이루어진다는 것이다. 다음을 보라. Ariella Azoulay, *The Civil Contract of Photography*, trans. Rela Mazali and Ruvik Danieli (New York: Zone Books, 2008), esp. 85-135.

13. Walter Benjamin, "The Work of Art in the Age of Its Technological Reproducibility," 2nd version, in *Walter Benjamin: Selected Writings Volume 3 1935-1938*, trans. Edmund Jephcott, Howard Eiland, et al., ed. Howard Eiland and Michael W. Jennings (1936; repr., Cambridge, Mass.: Belknap, 2002), 103-4.

14. John L. and Jean Comaroff, *Ethnicity, Inc.* (Chicago: University of Chicago Press, 2009), 20.

15. 나의 주장은 명백히 브뤼노 라투르(Bruno Latour)의 행위자-네트워크 이론에 빚지고 있다. 이러한 방법론에 대한 소개로 다음을 참고하라. Bruno Latour, *Reassembling the Social: An Introduction to Actor-Network Theory* (Oxford: Oxford University

Press, 2005).

16. Michael Hardt and Antonio Negri, *Empire* (Cambridge, Mass.: Havard University Press, 2000) 참고; [한국어판] 안토니오 네그리, 마이클 하트, 『제국』, 윤수종 옮김(이학사, 2001).

17. 앤디 워홀은 다음과 같이 썼다. "예술 이후(after Art) 그다음 단계는 비즈니스 예술이다. 나는 상업 예술가로 출발했고, 비즈니스 예술가로 끝나기를 원한다. 그것이 '예술'이라고 불리든 다른 무엇이라고 불리든 그걸 행한 이후에 나는 비즈니스 예술로 갈 것이다. 나는 예술 비즈니스맨이 되거나 비즈니스 예술가가 되고 싶다. 비즈니스에서 잘 나간다는 것이 가장 매력적인 종류의 예술이다." Andy Warhol, *The Philosophy of Andy Warhol (From A to B and Back Again)* (San Dieago, Calif.: Harcourt Brace, 1975); [한국어판] 앤디 워홀, 『앤디 워홀의 철학』, 김정신 옮김(미메시스, 2015). 다음의 92쪽을 보라 Garw, *High Price: Art between the Market and Celebrity Culture*, trans. Nicholas Grindell (Berlin: Sternberg Press, 2009)

18. 미국이 예술의 외교적 잠재력을 활용하고자 공세적인 노력을 펼친 사례들에 관해서는 다음을 참고하라. Serge Guilbaut, *How New York Stole the Idea of Modern Art: Abstract Expressionism, Freedom, and the Cold War*, trans. Arthur Goldhammer (Chicago: University of Chicago Press, 1983).

19. Irene J. Winter, "James Cuno: Who Owns Antiquity? Museums and Battle over Our Ancient Heritage" [book review], *Art Bulletin* 91, no. 4 (December 2009): 523.

군집

그렇다면 이미지들의 군집 혹은 통화에서 결정화結晶化되는
형태인 미적인 대상들을 어떤 식으로 설명할 수 있을까?
1990년대 이후 건축 분야에서는 창발적 형태에 관한 이론을
수립하기 위해 컴퓨터 기반의 많은 생물학적 메타포를
만들어왔다. 이러한 종류의 메타포들은 생물의 형태를
연상시키는 '블롭blob'에 대한 그렉 린Greg Lynn의 이론화
작업에서부터,[1] 런던건축협회의 마이클 헨셀Michael Hensel, 아힘
멩게스Achim Menges, 마이클 바인슈톡Michael Weinstock이 운용한
'창발적 테크놀로지와 디자인Emergent Technologies and Design'
프로그램에 이르기까지 다양하다.[2] 자하 하디드 건축사무소
소속 이론가이자 파트너인 패트릭 슈마허Patrik Schumacher에게
이런 경향은 **파라메트리시즘**Parametricism[3]이라는 양식으로
응축되었다.

파라메트리시즘은 성숙한 양식이다. 아방가르드 건축에 관한

담론 내에서는 꽤 오랫동안 버전 관리versioning, 반복iteration, 대량 맞춤mass customization[4]과 같이 '연속된 차이화continuous differentiation'에 관한 이야기들이 있어 왔다. …… 이런 작업들은 일련의 개념들을 공유하면서 컴퓨터 기술, 형식적 레퍼토리, 구조의 논리를 지니고 있다는 점이 특징이며, 이제 건축에서 확고하고 새롭게 헤게모니적 패러다임을 구축해나가고 있다.[5]

파라메트리시즘의 '헤게모니'에 관한 문제는 건축가들 사이에서 활발하게 논의되어온 주제였다. 건축가들은 파라메트리시즘의 디자인 언어(디지털 알고리즘으로 가변적인 시스템을 짜는 것에 기반한 언어)가 모듈식의 기하학적 요소들로 구성된 물결 모양의 지형학적 장場이 외형상 특징인 하나의 양식으로 간주할 수 있는 것인지, 혹은 파라메트리시즘이 의존하는 디지털 모델링 능력을 재료에 더 기반하고 [외부 환경에] 반응하는 건축 형태를 디자인하기 위한 도구로 남겨둬야 하는 것인지 의견의 일치를 보지 못했다. 예를 들어 샌포드 퀸터Sanford Kwinter는 자신이 목도한 것에 대해 "(이러한 작업들이 고도로 정교한 전통적인 공방 모델을 저버리고 그저 아무 특징도 없는 담요를 닮은 까닭에 ……) '파라메트릭 담요parametric blanket'"[6]라고 그가 일컫는 측면에서 봤을 때 그저 '외양look'에

지나지 않는 파라메트릭 디자인을 만들고자 하는 유혹이라고
봤다.

　　이처럼 컴퓨터 모델링과 네오다윈주의적 알고리즘의
융합이 사이트site, 프로그램,[7] 예산이라는 조건들에서 진정으로
창발적인 형태로 이끌어주는가, 아니면 이러한 융합은 앞서
언급한 특정 건축에서만 유행하는 장식appliqué에 불과한가.
어쨌든 우리의 목적에서 중요한 것은 과거 20년의 건축 이론과
실천이 현장에서 '물체objects'를 산출하기 위한 방법들을
연마하고자 했다는 것이다. 이러한 건축 담론이 초기에는
그렉 린이 발간한 영향력 있는 건축 저널『AD』1993년 발행판
『건축의 접기Folding in Architecture』를 통해 유명해졌다. 미적
행위로서의 **접기**folding는 이론가 제프리 키프니스Jeffrey Kipnis가
바로 이전 건축의 구성composition에서 지배적 패러다임이라고
여겼던 모델, 즉 포스트모더니즘 건축의 역사적 혼성모방으로
인기를 구가했던 콜라주에 대한 강력한 반박이다.[8] 콜라주는
형상과 바탕의 안정적인 관계를 복잡하게 만들고 교란시키지만
그 관계를 폐지하지는 않는다. 그런데 형태form라는 개념이
연속적인 표면에서 일어나는 분열disruption에 지나지 않는
접기는 연속체 구조물continuous structure에서 가변적인 강화
방법과 조작을 통해 정확히 형태 **생성**becoming을 무대화한다.
더욱이 접기는 서로 밀접한 관계에 있는 컴퓨터 테크놀로지와

그레 린, 〈발생학적 주택(Embryological House)〉, 1998~9, 렌더링(그레 린의 최근 모노그래프
『그레 린 형태(Greg Lynn Form)』의 285쪽 도판).

마찬가지로 확장성이 있다. 그래서 폴딩은 구조부재構造部材들을 모듈화해서 건축 계획을 만들어낼 수 있을 뿐 아니라, 사이트를 건물 안으로, 또 건물을 사이트 안으로 '접어 넣기' 위한 기법이기도 하다. 린이 언급한 대로, 블롭9은 구조물의 주변에 들러붙으면서 오브제로 변하는 표면들이다.

> 그것들은 재료를 내부의 구멍 속으로 집어 삼키지 않지만, 단세포 생물처럼 사물들에 들러붙은 다음 천천히 그 표면에 통합된다. …… 블롭은 회화적이거나 평평한 것이 아닌, 끈적이고 걸쭉하며 아주 잘 변하는 모든 표면이다. …… 블롭의 형태는 환경뿐 아니라 운동에 의해서도 결정된다. …… **블롭**이라는 용어는 단일하지도 복수적이지도 않은 사물의 의미를 함의하지만, 마치 단일하고 네트워크로 연결된 것인 양 작동하면서도 형태 면에서는 잠재적으로 무한히 증식하고 분산될 수 있는 지적 존재를 함의한다.10

블롭은 그저 생물을 모방한 형태에 지나지 않는 것이 아니라, 강화와 완화, 단단함과 부드러움, 단수성과 복수성을 번갈아 겪게 되는 표면이다. 바꿔 말하자면 블롭은 사이트와 프로그램 둘 다로부터 나오는 압력을 겪는 연속된 장場이다.

최근 들어서 건축가들 사이에서 행해진 표면

OMA의 시애틀 중앙도서관, 2004. 듀이의 십진 분류체계에 따른 통로의 전경.

강도에 관한 연구는 연속된 경사로와 차이화의 장differential fields[11]이라는 두 가지 포맷으로 수렴되었다. 가장 까다로운 공간 분할 방식—고층 건물을 뚜렷이 구별되는 수많은 바닥판들로 분절시키는 방식—마저도 건축물을 연속적 플랫폼으로 디자인하는 경향으로 인해 그 기반이 위태로워졌다. 렘 콜하스Rem Koolhaas의 뉴욕 프라다 매장처럼 이 층에서 저 층으로 내려갈 수 있는 연속된 플랫폼, 혹은 그가 설계한 시애틀 중앙도서관의 서고에서 볼 수 있듯이 연속된 리본 모양처럼 나선형으로 올라가는 연속된 플랫폼이 그것이다. 특히 후자의 경우에는 도서관 소장 도서가 듀이의 십진 분류체계에 따라 연속적인 형태로 구성될 수 있게 했다. FOAForeign Office Architects가 만든 정말 독특한 요코하마 국제여객터미널(2002년 완공)은 이전에 형상과 바탕 혹은 건축물과 풍경으로 간주되어온 것들을 서로 엮어놓은 가장 탁월한 사례로서, 지형학적 플랫폼의 역할을 하도록 디자인되었다. 지금은 해체된 FOA 건축사무소의 대표였던 파시드 무사비Farshid Moussavi와 알레한드로 자에라폴로Alejandro Zaera-Polo는 그 터미널을 "뒤틀린 표면warped surface"이라고 묘사했는데, 그러한 표면은 여객터미널에서 일어나는 동선의 패턴을 다이어그램으로 분석해내 만들어진 것이다. "첫 번째 단계에서 우리는 조그마한 프로그램 블록, 가게, 카페,

FOA의 요코하마 국제여객터미널, 2002.

매표소, 관제소들이 마치 뒤틀린 표면 위에 놓인 가구나 '색종이 가루confetti'인 것처럼 배치했다. 그래서 우리는 이렇게 만들어진 지형을 면밀히 검토해 사람들의 흐름이 정체停滯되는 지점들을 찾아, '느림'의 정도에 따라 그 지점에 프로그램을 배치했다."¹² 플랫폼으로 표현되는 건축물에서 흔히 그러하듯이, 건축의 형태는 이러한 동선의 패턴에서 도출되면서 또 그 속도를 조절하게끔 설계된다.

이렇게 플랫폼을 강조하는 경향에 부응해 건축물을 차이화의 장으로 재창안하는 기획이 광범위하게 전개되었다. 딱히 건축가들 사이에서만 이러한 수사가 널리 쓰인 것은 아니지만(이 용어를 즐겨 사용한 사례들은 동시대 유명 프로젝트들에서 무수히 많이 입증된다), 라이저 + 우메모토Reiser + Umemoto의 회사는 미분적 강도의 특징을 띤 건축의 장을 정의하는 데 가장 탁월했던 이들 중 하나다. 『새로운 구조학 지도Atlas of Novel Tectonics』(2006)에서 그들은 다음과 같이 선언한다.

가령 구조와 인필infill을 보여주는 형상과 바탕의 전반적인 구별만으로는 충분하지 않다. 시작부터 변증법적 관계가 발생한다면 그 효과가 영역 전체에 걸쳐 전파되는 것은 불가능하다. 구조와 인필이라는 각기 다른 구역이 차이를

나타내기 위해서는 그 구역들이 우선 유사성의 장場으로 기술되어야 한다. 이것이 그 구역들을 공통 장 구배勾配, gradient의 밀도로 구축한다.[13]

여기서 구조는 중력의 작용에 따라 조립되는 일련의 부재部材가 아니라 강도의 단계적 변화를 겪는 장으로 정의된다. 라이저 + 우메모토가 썼듯이, "우리는 좀 더 빽빽하거나 성긴 밀도의 차이로 이어지는 막대 필드rod field를 활용한다. 좀 더 빽빽한 영역은 기둥의 특징을 띠면서 기둥과 같은 방식으로 기능하게 된다."[14] (기둥 같은) 건축의 어떤 단일 요소도 그러한 시스템에서는 완전히 독립되어 있지 않으며, 오히려 '기둥-기능'은 연속된 장—다양한 강도로 이루어진 네트워크—내부의 고밀도화로 나타난다.

　　라이저 + 우메모토의 방법은 형상과 바탕을 가변적 강도를 지닌 통합된 장 안에 포괄함으로써 건축적 대상과 사이트 사이의 확고한 구분을 무너뜨린다. 그러한 장에서 기능은 어떤 단일 요소에 내재하는 것이 아니라 요소들의 체계적인 응집체에 속해 있는 성질이다. 작가들은 군집 내의 이미지들이 수행하는 행위를 입증하기 위해 집적aggregation과 변주variation라는 유비적인 전략들을 고안해왔다. 이러한 시도들에서 핵심적인 것은 형상/바탕의 역학을 작품의

라이저 + 우메모토의 선전 바오안 국제공항 프로젝트, 2007.

내적 구성으로부터 작품과 그 미적 환경 사이의 더 폭넓은 진자운동으로 전환시키는 것이다. 예를 들어 셰리 레빈Sherrie Levine의 〈우편엽서 콜라주 4, 1-24 Postcard Collage 4, 1-24〉(2000)는 24개의 로맨틱한 바다 풍경을 담은 '똑같은' 엽서로 이루어져 있다. 각각 액자에 담겨 일정한 그리드에 맞춰 설치된 이 엽서들에서 관람자는 하나의 이미지를 23개의 다른 복제 이미지들과 함께 대면하게 된다. 당신이 이 엽서에서 저 엽서로 천천히 움직이면서 그것을 실제로 **바라보면**look, 뭔가 역설적인 일이 일어난다. 각각의 그림에 대한 경험은 같으면서도 동시에 다른 모든 그림과는―시간적으로뿐만 아니라 공간적으로도―다르다. 마치 라이저 + 우메모토가 말한 것처럼 "구조와 인필을 보여주는 형상과 바탕의 전반적인 구별만으로는 충분하지 않다." 그러한 이미지 군집 속에서 그림엽서들은 **형상이자 바탕**으로 기능한다. '동일한' 이미지를 잠시 후에 혹은 조금 떨어진 곳에서 다시 보는 일은 결코 동일한 것이 아니기 때문이며, 그러한 일이 매번 보는 순간마다 '바탕'을 배경으로 생기기 때문이다. 따라서 관람자는 (다음 엽서를 보기 위해, 혹시 거기에 있을지 모를 어떤 차이를 알아내기 위해 지속적으로 움직이면서) 하나의 그림엽서로 끌려가는 동시에 밀려나는 식으로 한 번에 두 방향으로 유도되는데, 이는 작품의 내적 논리로부터 작품이 틀 짜는framing 네트워크로

(위) 셰리 레빈, 〈우편엽서 콜라주 #4, 1-24〉, 설치 장면.
(아래) 셰리 레빈, 〈우편엽서 콜라주 #4, 1-24〉(세부), 우편엽서와 액자용 대지, 세트(24개),
각 40.6×50.8cm.

전환되는 복잡한 경로에서 발생하는 역학이다.[15] 레빈의 작업은 미니멀리즘 조각처럼 공간적인 지각 방식을 요구하면서 관람자가 위치하는 장소가 바뀔 때마다 의미화의 변조를 발생시킨다.

　　복제 혹은 반복이라는 레빈의 전략은 개별 작품들이나 연작 형태의 뚜렷이 구별되는 작품들에서부터, 기존 내용을 선별하고 다시 틀 짜는reframing 다양한 방법을 통한 이미지 군집의 분열 혹은 조작에 이르기까지 그 강조점을 폭넓게 전환시키고 있음을 보여준다. 〈우편엽서 콜라주 #4〉에서처럼 이러한 전략은 뚜렷이 구별되는 이미지들과 그것들이 틀을 짜는 네트워크와의 관계를 강조하기 위해 **무엇이** 재현되고 있는가에 대해서는 아주 조금밖에 다루고 있지 않다. 이런 현상은 1950년대 중반 이후 다음과 같은 네 가지 전략으로 대두되었다.

　　—**기존 내용을 공간 속에 다시 틀 짜기.** 잡지, 책 혹은 인터넷에서 가져온 그림들을 다양한 형태로(흔히 **차용**appropriation이라 분류되는 형태로) 결합시키기. 또는 볼 만한 폐품부터 신상품에 이르기까지 구매한 물건들을 새로운 구성으로 재배치하기. 한 예로, 실두 메이렐레스Cildo Mireles의 〈이데올로기적 회로 속에 끼워

실두 메이렐레스, 〈이데올로기적 회로 속에 끼워 넣기〉, 1970년경 코카콜라.

넣기Insertions into Ideological Circuits〉(1970년경)는 회수용
코카콜라 병을 "양키 고 홈! Yankees Go Home!"과 같은
대립적인 슬로건과 함께 비치했다.

— 영화로(예를 들어, 타시타 딘Tacita Dean의 〈텔레비전
송신탑Fernsehturm〉(2001)은 베를린의 한 회전식 레스토랑의
모습을 낮부터 밤까지 카메라로 기록한다), 복사기로, 디지털
사진과 비디오로, 텍스트 파일로, 동영상으로, 때로는
심지어 주문 제작한 사물함 안에 담아내는 방식으로
내용을 시간 속에 포착하기. 이러한 충동은 아카이브,
다큐멘터리, 혹은 노골적인 축적이 될 수 있다.

— 정치적 저항, 예술작품, 혹은 할리우드 영화의 장면과
같은 다양한 사건들을 재촬영하기rephotographing,
재제작하기refabricating, 다시 쓰기rewriting,
재무대화하기restaging, 재연하기reenacting를 통해
퍼포먼스 혹은 '가상virtual 퍼포먼스'에서 **내용을
되풀이하기**reiterating. 이러한 퍼포먼스에서 이미지는 가령
레이첼 해리슨Rachel Harrison이 2006년 작품 〈타이거
우즈Tiger Woods〉에서 아이스티 캔과 같은 대량 생산된
사물들에 새로운 '환경'을 부여한 것처럼 상태 변화를 겪는
유일한 주인공처럼 행동한다.

— **리서치를 통해 내용을 기록하기.** 이는 독창적인 아카이브

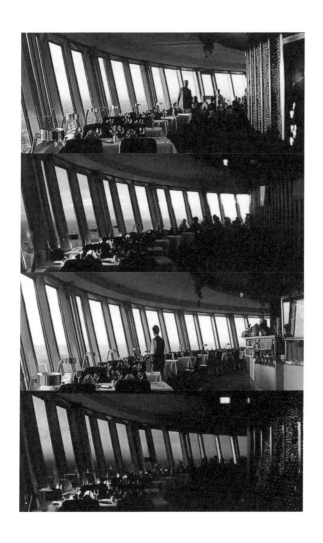

타시타 딘, 〈텔레비전 송신탑〉, 2001, 16mm 칼라 애너모픽, 옵티컬 사운드, 44분.

레이첼 해리슨, 〈타이거 우즈〉, 2006.
나무, 치킨 와이어, 폴리스티렌, 시멘트, 파렉스, 아크릴, 스프레이 페인트, 비디오 모니터,
DVD 플레이어, NYC Marathon 비디오, 모조 사과, 바느질 핀, 복권, Arnold Palmer
Arizona Lite Half & Half 녹차 레모네이드 캔, 200.7×121.9×109.2cm.

작품을 만들어내기 위한 것으로, 이런 작업들은 특별한
지정학적 장소나 상황에 관한 비서사적(심지어 허구적)
다큐멘터리나 열편 논평으로 기능할 수 있다. 가령 하룬
파로키Harun Farocki의 작업 〈몰입Immersion〉(2009)은
비디오 게임 기술이 미군에 의해 치료요법으로 사용된다는
측면을 기록했다. 통상 이러한 리서치는 한 장소나 상황
뒤에 숨겨진 구조를 드러내는 작업, 즉 '제도비판'에
연루되는 전형적인 실천과 연관되어 있다.

이 모든 전략들은 새로운 내용을 창안해내기보다 그것의
상황적인 혹은 수행적인 본성을 다루는 데 전념한다.
　　이런 종류의 예술을 설명하기 위해 그 표면적인
내용이나 형식적인 구조로부터 '의미'를 도출해내는 것은
충분하지 않다. 레빈의 〈우편엽서 콜라주〉에서 이런 설명
방식은 양 갈래의 해석을 낳게 되는데, 둘 다 부적절한
해석이기는 마찬가지다. 가령 레빈의 작업은 각각의 그림엽서가
재현하고 있는 바다 풍경에 '관한' 것이라는 식의 우스꽝스러운
주장이 되든지, 이 작업은 기술 복제에 '관한' 것이라는,
[전자보다는] 덜 터무니없다 하더라도 여전히 부정확한 결론에
이를 것이다. 하나는 나이브하고 다른 하나는 현학적인 이
두 오독은 그 작업의 힘이 수행적 방식의 보기를 무대화하는

하룬 파로키, 〈몰입〉, 2009.
이중 채널 비디오 설치, 20분, 반복 재생, 세부.

것에 놓여 있으며 이를 통해 그 단일 이미지와 그 네트워크가 **단번에** 가시화된다는 사실을 알아채지 못한다. 바꿔 말해서, 다루기 까다로운 것처럼 보일 수도 있지만, 레빈의 작업은 **서술 행위**narration를 필요로 한다. 바로 이러한 점 때문에 우리는 이미지의 사회적 삶[16]을 화두로 삼고 있다는 공통점에 근거해 레빈과는 미적 감수성이 전혀 다른 작가이지만 매튜 바니Matthew Barney를 함께 비교해볼 수 있다. 예를 들어, 바니의 멀티미디어 연작 〈구속의 드로잉Drawing Restraint〉과 〈크리매스터 사이클The Cremaster Cycle〉은 주제에서 서로 정교하게 연결되어 있는데, 사물들의 서사시라고 할 수 있는 이 연작에서 오브제들은 바로 이 서사시의 주인공을 담당한다(이것이 그의 영화에 좀처럼 어떤 대화도 등장하지 않는 이유다. 오브제들은 말할 능력이 없으니까). 바니는 자신만의 독자적인 로고, 즉 수평의 타원형에 억압의 막대기가 직각으로 겹쳐진 '필드 엠블럼field emblem'[17]을 만들어냈는데, 이 로고에 바니 자신만의 '만다라' 혹은 힘forces의 다이어그램이 코드화되어 있다. 이 작가의 체계에 따르면, 이 단순한 형상에는 힘의 균형 상태를 바꾸는 세 가지 역학이 담겨 있는데, 그는 이를 다음과 같이 정의하고 있다. (1) **상황**은 어떤 방향성도 없는 날것의 충동에 해당한다. (2) **조건**은 생물학적으로 음식을 소화시키거나 훈련이나 운동을 통해 음식물을 분해시켜 근육 조직을 만드는 '깔때기

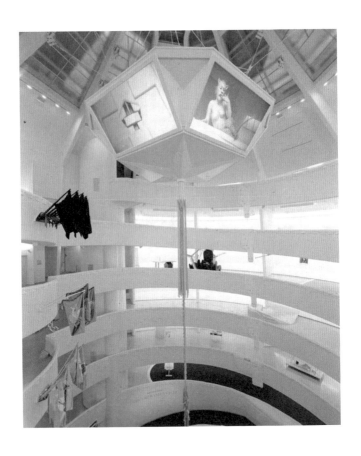

《매튜 바니: 크리매스터 사이클(Matthew Barney: The Cremaster Cycle)》전 설치 전경, 솔로몬 R. 구겐하임 미술관, 뉴욕, 2003. 2. 21~6. 11.

매튜 바니, 〈필드 슈트(Field Suite)〉, 2002. 자동 윤활 플라스틱 포트폴리오 상자 안에 다섯
점의 에칭 포트폴리오, 40×7.3cm(종이), 45.1×33×2.5cm(상자).

모양의 내장기관'에 해당한다. (3) 그가 좋아하는 생물학적인 은유를 계속 쓰자면, 작가와 연관되어 있는 **생산**은 배설이다. 우연치 않게도 배설은 한 '개인'을 물리적이고 화학적인 상호작용이 이루어지는 무의식의 장으로 분해시킨다. 그러나 바니의 수많은 작업에서 생산은 영구적인 폐쇄 회로 안에서 그 체계의 에너지를 유지하기 위해 차단된다.

이렇게 사유화된 생물학적 네트워크의 불가사의한 세부 사항들 때문에 바니가 이룬 근본적인 성취에 대한 주목이, 즉 오브제들이 겪어야 하는 사건들의 정교한 토너먼트의 창안에 대한 주목이 산만해질 이유는 없다. 그의 영화와 퍼포먼스에서 사물들은 마치 필드 엠블럼의 삼중 힘triple forces이 작용한 모든 치환과 변이를 겪은 듯이 포장되고, 주조鑄造되고, 굳어지고, 의인화되고, 섭취되고, 파괴된다. 달리 말하자면, 오브제들이 겪는 포맷의 변화가 바니의 서사narrative를 써내려가는 것이다. 생물학과 생화학이 지배적인 사회적 은유가 되는 순간, 그는 우리를 살아있게 하는 무의식적인 거대한 소란을 오페라풍으로 입증해 보이기 위해 몸의 생물학적 역학에 대한 안무를 다시 만들어낸다. 바니는 생명에 대한 그림을 사물들의 드라마로 그려낸다. 여기서 필드 엠블럼은 그의 작업의 **의미**가 아니라 **포맷**이다.

내가 제시해본 전환, 즉 건축 및 예술에서의 오브제에

기반한 미학object-based-aesthetics으로부터 벗어나 이미지 군집에서 형태form가 출현하는 것을 전제하는 네트워크 미학network aesthetics으로의 전환에는 이에 상응하는 비평적 방법론의 수정이 요구된다. 식별할 수 있는 경계와 상대적 안정성을 특징으로 하는 오브제들은 단일한 의미에 적합하다. 그것은 마치 용기容器로서 명확한 윤곽의 형태가 한 의미를 **담아낼** 수밖에 없는 것과 같다. 그러나 창발emergence은 이야기되어야 할 그때, 때맞춰 펼쳐진다. 동시대 미술이 미술사 연구 대상에 초래한 변화에도 불구하고 대부분의 미술사적 해석은 오브제가 분석의 기본 단위라는 가정에서 출발하는 경향이 압도적이다. 비록 개념미술 이래로 작품이 비관습적이고 잠정적인 종류의 사물이 되었다고 알려져 있지만 말이다. 나는 이러한 전략들을 '구심적인centripetal'이라고 부른다. 사물의 우선성primacy과 안정성을 강화하면서 사물—작품—의 내부로 움직이면서 의미를 형성하기 때문이다. 우리는 방법론적으로 다양한 접근법이 작품과 근접한 곳에 어떻게 가치를 두는지 기술해봄으로써 이러한 전략의 다이어그램을 지형학적으로 그려볼 수 있다(다이어그램4).

— **의미는 작품 뒤에 놓여 있다**: 이러한 입장은 에르빈 파노프스키Erwin Panofsky와 같은 미술사 권위자가

실천한 도상해석학이라는 신망 있는 전통을 대표한다.[18] 이미지는 해독되어야 하는 일련의 문화적 의미를 **나타낸다.** 도상해석학적 연구는 의미화의 심층 모델로, 여기서 의미는 명백히 재현된 형태들 이면에 숨어 있으며, 신학, 역사, 수학과 같은 다양한 분과 학문을 바탕으로 그림을 분석하고 재구성하는 학문적인 행위를 통해 파헤쳐져야 한다.

— **의미는 작품 옆에 놓여 있다**: 이것은 사회적 미술사의 입장인데, 여기에서 미적 생산물의 의미는 동시대에

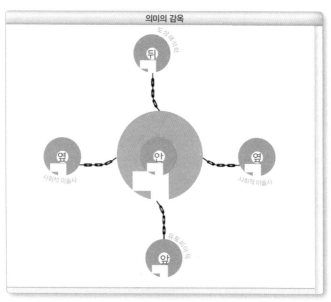

다이어그램4. 의미의 감옥. 디자인: 제프 카플란.

일어나는 (이제는 젠더와 섹슈얼리티까지 포함한) 사회적 역학관계의 결정화結晶化를 통해 도출된다. T. J. 클라크T. J. Clark와 그리젤다 폴록Griselda Pollock과 같은 이러한 기법의 선구자들은 예술작품의 분석과 관련해 예술과 사회가 상호 연결되어 형성된다는 점을 밝혀내고자 예술 비평을 면밀히 독해함으로써 문화적 구성물을 능숙하게 추론한다.[19]

그러나 사회적 미술사에서 의미는 지형학적으로 볼 때 작품에 인접한 것, 즉 작품을 둘러싸고 있는 것으로 남아 있기에, 미술사들은 작품을 이러한 '맥락'에 맞추려고 한다.

— **의미는 작품 안에 놓여 있다**: 이것은 로절린드 크라우스Rosalind Krauss와 이브 알랭 브아Yve-Alain Bois가 주도한 구조주의 및 포스트구조주의 미술사의 확신이다.[20] 여기에서 작품의 중요성은 그 작품이 지닌 기호학적 논리의 표명에 달려 있다. 작품의 가치는 그것의 내적 구조다. 비평가의 기획은 이러한 내적 구조를 밝히는 것이다.

— **의미는 작품 앞에 놓여 있다**: 유토피아적 아방가르드 전통이 위치해야 하는 곳이 바로 이곳이다. 예술작품은 다가올 이상적 미래를 예언한다. 이러한 모델은 최근 다시 통용되기 시작했는데, 2003년 베니스 비엔날레에서 몰리 네스빗Molly Nesbit과 한스 울리히 오브리스트Hans-Ulrich

Obrist가 선보인 유토피아 정거장Utopia Station 프로젝트는 러시아 구축주의나 네덜란드 데 스테일De Stijl과 같은 20세기 초 아방가르드의 모델이었다. 큐레이터들은 이러한 프로젝트가 의미 있는 사회 변화를 촉발시킬 수 있을 거라고 순진하게 단언했다.

이러한 방법들에는 구심력이 작용한다. 작품의 '맥락'이나 미래의 여파와 같은 외적인 현상과 표면적으로 연관되어 있을 때조차 이러한 방법들은 그 구성 원리인 작품의 내부로 정향되어 있기 때문이다. 그러나 그러한 분석은 사물을 의미에 묶어놓음으로써 진보적인 미술사 진영이 열렬히 비판했던 바로 그 물화reification의 과정에 가담하게 된다. 의미를 부여한다는 것은 컬렉터가 구입하기 위한, 그리고 미술관이 관람객들한테 '팔기' 위한 특정한 종류의 상품으로 작품을 변형시키면서 작품의 가치를 지식이란 통화로 가격을 매기는 또 다른 방식일 뿐이다.

르 코르뷔지에Le Corbusier는 건축적 산책로architectural promenade라는 자신의 영향력 있는 개념에서 예술과 조우하는 색다른 모델을 제시했는데, 그 모델은 예술에 대한 해석에서의 원심적인centrifugal 실천 대 구심적인 실천이라는 대결 구도를 보여준다. 그 개념을 설명할 때 가장 자주 인용되는 사례 중

하나는 한 미술 컬렉터의 집에 적용된 구조다. 1923년 파리의
빌라 라로슈-잔느레Maisons La Roche-Albert Jeanneret 프로젝트에
관해 르 코르뷔지에는 다음과 같이 설명하고 있다.

> 한 채의 건물 안에 결합되어 있는 두 집은 두 개의 매우 다른
> 문제들을 보여준다. 아이들과 가족이 거주하는 한 집은
> 여러 개의 작은 방과 가족의 활동에 필요한 모든 서비스를
> 갖추고 있다. 다른 한 집은 근대 회화 컬렉션의 주인이자
> 예술에 열성적인 독신남을 위한 집이다. 이 두 번째 집이
> 오히려 건축적 산책로 같은 것이 될 것이다. 그 집에 들어서면
> 단번에 건축적 스펙터클이 당신의 눈앞에 나타난다. 정해진
> 루트를 따라 걷다 보면 광경은 무척 다양하게 전개된다. 벽에
> 빛의 유희가 펼쳐지고 그림자 웅덩이가 생긴다. 바깥 풍경을
> 보여주는 커다란 창문들은 건축적 통일성이 재차 발휘되는
> 지점이다.[21]

건축적 산책로는 움직임을 통해 연속적인 시각의 변화,
이를테면 경사로를 따라 오르는 커브형의 최첨단 플랫폼
형태를 만들어낸다.[22] 케네스 프램톤Kenneth Frampton은 이를
환기시키는 듯 이러한 효과를 가리켜 "오르막 바닥면이
휘어지면서 경사로와 계단을 이루는 지형적 여정이 ……

르 코르뷔지에가 설계한 파리의 빌라 라로슈. 경사면 광경.

'벽 위를 걷는' 환영을 창출해내려는 듯 벽과 융합되었다"고 묘사한다.[23] 예술을 위한 플랫폼인 건축적 표면의 원심적인 펼치기unfolding는 내가 논의해온 구심적 역학, 즉 뒤-옆-안-앞에서 생성된 의미들이 작품을 강화하기 위해 내부로 정향되는 역학과는 매우 다르다. 르 코르뷔지에의 지형학(그리고 동시대 건축가들 사이에서 그것을 개략적으로 혹은 치환해서 계승해온 유산)은 원심적 시각, 즉 질 들뢰즈Gilles Deleuze와 펠릭스 가타리Felix Guattari가 "탈주선lines of flight"이라고 부른 것의 개념─과 신체적 경험─을 구체화한다.

나는 피에르 위그가 자신의 예술을 "각기 다른 포맷들을 관통하는 역동적인 사슬"[24]이라고 정의할 때나 "영화는 흔한 장소인 공공 공간이다. 그것은 기념비가 아니라 토론과 행동의 공간이다"[25]고 논평할 때, 그가 르 코르뷔지에의 공간적인 펼치기와 같은 어떤 것을 마음에 두고 있었다고 생각한다. 위그는 이러한 진술들에서 영화와 같은 일련의 투사된 이미지들은 공공 공간─작품에 구심적 의미가 부여될 때 발생하는 의미의 닫힘에 대해 저항하는 공유재commons─처럼 작용할 수 있다고 주장한다. 가령 〈세 번째 기억The Third Memory〉(2000)에서 위그는 1972년 브루클린에서 존 요토비치John Wojtowicz가 벌인 악명 높은 은행 강도 인질 사건을 재구성하는데, 그 사건은 1975년 시드니 루멧Sidney Lumet 감독이

제작한 영화 〈뜨거운 오후Dog Day Afternoon〉의 모티프가 되기도 했다. 루멧이 그 스토리를 채택했을 때, 그것은 이미 여러 유형의 미디어(그 사건이 생중계되던 텔레비전, 그리고 『라이프Life』 매거진과 같은 출판물)를 통해 걸러진 것이었다. 위그가 재구성한 작품은 복제된 영화 세트에서 상연된 재연再演을 통해 요토비치의 기억을 포착하고자 하는 시도다. 따라서 〈세 번째 기억〉은 텔레비전과 인쇄물에서 재생산된 '진짜' 스토리부터 주류 할리우드 영화에서의 허구적인 재연으로, 혼종 다큐드라마로의 재구성으로 이끄는 일련의 역동적인 포맷을 보여준다. 그의 작품을 이처럼 상이한 많은 포맷들로 채우는 것은 영화화된 사건을 지속적인 재현—끝없이 전개되는 재연과 수정—의 위기로 보여줌으로써 '공유 공간인 공공 공간'을 마련한다. 최근에 루이스 하이드Lewis Hyde 는 공유재를 "(흔히들 말하는 것처럼 '재산의 정반대'가 아니라) 재산의 일종"으로 정의하고 "나는 어느 오래된 사전적 정의에 따라 '재산'을 **행위의 권리**a right of action로 여긴다"[26]고 선언하면서 상세하게 설명한 바 있다. 다시 말해 하이드는 모든 형태의 재산이 행위에 대한 제한뿐 아니라 행위의 권리도 포함한다고 주장한다. 만약 누군가 미국에 집을 가지고 있다면 그에게는 지하실에서 필로폰이나 다른 불법 마약을 제조할 권리는 없지만, 거기에 살거나 파티를 열 수 있는 권리가 있다.

피에르 위그, 〈세 번째 기억〉(세부), 2000. 이중 프로젝션, 베타 디지털, 모니터상의 비디오, 9분 46초.

그러나 하이드의 견해에 따르면, 공유재는 그러한 권리들의 필요성을 없애버리는 것이 아니라 행위에 대한 여러 겹의 권리를 중층적으로 상연한다. 가령 전통적인 영국의 맥락에서 보면 어떤 이들은 공유지commons에서 단지 나무를 모으는 자격만 주어지는 반면, 어떤 이들은 그곳에서 가축을 방목할 권리를 가질 것이다.[27] 이처럼 자유로운 이용을 제한하는 것을 할당stints이라고 부른다. 그리고 공유지처럼 건축물이나 예술작품도 실제의 행위든 가상의 행위든 모두 **몇몇 행위를 주관**host할 수 있다.[28] 가령 위그의 〈세 번째 기억〉은 한 사건의 진실에 대한 상이한 주장을 겹쳐놓음으로써 '재현의 권리'에 따르는 유사한 과정을 드러내 보인다.

따라서 공간적이고 원심적인 서사 형태를 제공하는 한 가지 방식—르 코르뷔지에처럼 일종의 '이미지 산책로image promenade'를 생산하는 방식—은 이미지의 위치나 관람자의 위치 변화에 따라 이미지들이 그 유의성誘意性[29]을 어떻게 바꿀지를 보여주는 것이다. 레빈은 관객의 시선을 이 이미지에서 동일한 저 이미지로 옮겨가게 함으로써 이러한 전략을 추구한다. 바니는 다양한 피카레스크 양식[30]에 자신의 필드 엠블럼을 넣었으며, 위그는 동일한 사건에 다양한 '재현의 권리'를 투사함으로써 유사한 목표를 달성했다. 이미지의 영역에서 사건에 형태를 부여하는 최근의 또 다른

전술은 그 자체로 유사 건축적quasi-architectural이다. 그 전술은 오픈 플랫폼을 실제로 마련하는 것으로, 플랫폼들은 종종 건축적 구조물들을 명시적으로 참고하면서, (사람들의 참여를 포함하는) 실제 사건들부터 (물건들의 위치 변경과 재배치를 함축하는) 가상의 사건들에 이르기까지 일련의 활동을 주관하는 데 쓰인다. 리크리트 티라바니자Rirkrit Tiravanija의 〈분리Secession〉(2002)는 그 좋은 사례다. 이 프로젝트에서 비엔나 제체시온Vienna Secession 전시장들[31]은 여러 이례적인 활동이 일어나는 공간을 제공했는데, 여기에는 [비엔나의] 모더니스트 건축가 루돌프 쉰들러Rudolf Schindler의 정전正典으로 알려진 건축물인 로스엔젤레스 주택(1922)의 거의 실물 사이즈로 크롬 도금된 일부가 설치되었다. 목요일에는 24시간 개방되었으며, '치료요법의' 타이 마사지 프로그램이 제공될 뿐만 아니라 영화 상영, 디제잉, 대형 바비큐 썸머 파티와 같은 '엔터테인먼트' 프로그램이 주기적으로 열렸다.[32] 이런 활동들은 미술관 재산의 단독 소유주인 미술관에서 행위의 권리를 떼어내 여러 방법으로 미술관의 주주인 이용자들에게 옮겨놓았다. 〈분리〉는 **공유재**의 동시대적 버전으로 재창안된 것이다. 한편으로 건축 자체는, 쉰들러의 저택에서 구현된 바와 같이, 공간적이고 광학적인 탈구를 겪었다. 그 집의 구조물이 비엔나[제체시온]에서 그대로 되풀이됨에 따라, 그리고 빛을

리크리트 티라바니자, 〈분리〉, 2002(비엔나의 비엔나 제체시온 전시 작품), 공개 DJ 세션.

반사하는 크롬이 그 구조물에 덧입혀 있기 때문이다. 또한 이로 인해 그 구조물은 일종의 유령이 되었다.

위그, 티라바니자, 그리고 다른 많은 동시대 작가들이 상상한 이미지 공유재는—사람들, 이미지들, 공간들, 사건들 등 사이의—일련의 연결 혹은 접속을 포맷하고자 한다. 이러한 작업들은 텅 빈 차이 없는 공간을 제안하지 않는다. 그렇지만 이들의 작업은, 하이드에 따른 역사적 공유재처럼, 풍부한 결texture의 행위의 권리 혹은 재현의 권리를 확립한다. 그러한 권리들이 구성하는 연결 패턴들—그러한 권리들의 연결 성좌constellation—이야말로 내가 포맷format이라고 부르는 것이다. 단순하게 말하자면, 포맷은 내용을 나르는 이종적이면서 흔히는 잠정적인 구조다. 매체mediums는 포맷의 부분집합이다. 포맷과 매체의 차이는 오직 규모와 유연성에 있다. 매체는 제한되어 있고 제한한다. 매체가 회화나 비디오와 같은 단일 작품들과 제한된 시각적 실천들을 야기하기 때문이다. 매체는 디지털 세계에서 **아날로그**다. 포맷은 이미지의 영향력, 속도, 선명도를 조절함으로써 이미지 통화(이미지 파워)를 규제한다. 포맷은 그러한 통화를 배터리처럼 저장할 수도 있다(한네 다르보벤Hanne Darboven이나 쉬빙Xu Bing의 방대한 발명 언어들을 새긴 제사題詞처럼, 혹은 인간의 이해 능력을 초과하는 시간을 상상적으로 노트에 집적해 기록한 온

쉬빙, 〈천서(天書·A Book from the Sky)〉, 1987~91.
핸드 프린트 책, 가짜 한자를 목판으로 인쇄한 천정 및 벽면 두루마리, 가변 크기, 오타와의
캐나다국립미술관의 《교차(Crossings)》전(1998) 설치 장면.

카와라On Kawara의 〈백만 년One Million Years〉에서처럼). 아니면 포맷은 사치스러운 소비를 상연할 수도 있다. 토마스 히르쉬호른Thomas Hirschhorn이 빈곤과 소비가 마그마의 흐름처럼 결빙된, 도처에서 가져온 사진들을 분출시킨 작품에서처럼, 혹은 엉겨 붙은 것들로 이루어진 이자 겐즈켄Isa Genzken의 날카로운 종유석들에서처럼 말이다. 도널드 저드Donald Judd가 고안한 반질반질한 놀이터를 닮은 리엄 길릭Liam Gillick의 구조물에서처럼 포맷은 행위가 출현하기 위한 텅 빈 플랫폼을 제공할 수 있다. 혹은 레이첼 해리슨의 작업에서처럼 포맷은 평범한 일용품이 새로운 행동—새로운 사회적 삶—을 전개할 수 있는 환상적인 풍경을 마련해줄 수 있다. 그러나 이 각각의 사례에서 르 코르뷔지에의 건축적 산책로와 같은 포맷은 이미지의 군집 내부에서 공간적 관계를 구성한다.

토마스 히르쉬호른, 〈콘크리트 충격(Concrete Shock)〉, 2006.
뉴욕의 글래드스콘 갤러리의《피상적 결합(Superficial Engagement)》전(2006)의 설치 장면.

1. 이후에 나오는 나의 블롭 논의를 참고하라.

2. 다음을 참고하라. Michael Hensel, Achim Menges, and Michael Weinstock, *Emergent Technologies and Design: Towards a Biological Paradigm for Architecture* (Abingdon, UK: Routledge, 2010).

3. [옮긴이주] 파라메트리시즘 (Parametricism)은 도시, 건축, 인테리어 디자인 등에서 적용되는 방법론으로 패트릭 슈마허가 주조해낸 용어다. 주로 컴퓨터 모델링 작업을 거쳐 구축 모형을 만들어내는 과정에서 많은 데이터와 파라미터, 즉 매개변수를 통해 가변적이고 상호적인 조정을 가능케 하는 건축 디자인 방식이다. 파라메트리시즘은 네트워크 사회와 대량 맞춤이라는 동시대 생활양식의 복합성을 건축으로 번역하는 작업이라 할 수 있으며, 차이화와 연관성, 공간의 유연성을 목표로 한다.

4. [옮긴이주] 대량 맞춤(mass customization)은 대량생산 (mass production)과 맞춤화 (customization)가 결합된 용어로, 맞춤화된 상품 및 서비스를 대량으로 제공하는 생산 혹은 마케팅 방식을 일컫는다. 대량생산이 지닌 저비용이란 이점을 바탕으로 신제품 출시 주기를 짧게 만들거나, 'Do-it-Yourself'와 같은 방식으로 고객 만족과 수익을 동시에 증대시키는 전략이다.

5. Patrik Schumacher, "Parametricism–A New Global Style for Architecture and Urban Design," *A.D. Architectural Design-Digital Cities* 79, no. 4 (July/August 2009): 15.

6. "A Conversation between Sanford Kwinter and Jason Payne," in *From Control to Design: Parametric/Algorithmic Architecture*, ed. Michael Meredith (Barcelona: Actar, 2008), 235.

7. [옮긴이주] 프로그램(program)이란 건축에서 건축물, 사이트site 혹은 이보다 더 넓은 지역에서 일어나는 것을 말한다. 프로그램은 매일매일의 공공 행사에서부터 주기적인 관리 지침에 이르는 건축물의 활동과 기능을 일컫는다. 보다 자세한 내용은 다음을 참조할 것. http://portico.space/

journal//architectural-concepts-programme

8. 다음을 참고하라. Jeffrey Kipnis, "Towards a New Architecture," in Greg Lynn, *A, D., Folding in Architecture*, rev. ed. (1993; repr., Chichester, UK: Wiley, 2004).

9. [옮긴이주] 사전적인 의미로 '작은 덩이'를 뜻하는 블롭(blob)은 하나의 볼륨이 다른 볼륨과 결합해 비정형의 형태를 이루는 것을 말한다. 블롭은 그래픽 소프트웨어의 모델링 기법의 이름으로 사용되었는데, 그렉 린이 이를 건축 용어로 가져왔다. 유동적이고 가변적인 결합을 시도하면서 서로가 연결되는 생태 조직과 같은 모습을 띠며, 들뢰즈와 가타리의 주름, 리좀 사유를 내포하고 있다.

10. Greg Lynn, "Blob Tectonics, or Why Tectonics Is Square and Topology Is Groovy," in *Folds, Bodies & Blobs: Collected Essays*, 2nd ed. (Brussels: La Lettre volée, 2004), 170-72.

11. [옮긴이주] 1990년대 건축에서 '디지털 전환'이라 할 설계, 건설 프로세스의 컴퓨터화는 매끄럽고도 복잡한 표면과 구조적 잠재력을 핵심적인 특징으로 삼는 현대건축의 변형을 가져왔고, 들뢰즈의 '주름(fold)' 사유를 위시로 한 해체주의 철학은 이런 경향을 이론적으로 뒷받침했다. 그렉 린은 1993년 에세이에서 이러한 경향성이 포스트모더니즘과 데리다의 해체주의부터 '차이화의 장'이라는 들뢰즈의 사유를 바탕으로 하는 한편, 복잡성과 네트워킹을 낳는 과학적 창발 모델을 구현하고자 한다고 설명한다. 건축이나 공학의 기술 용어로 '차동(差動)'으로 번역되기도 하지만, 이러한 현대건축의 패러다임이 바탕으로 하고 있는 들뢰즈의 사유를 환기시키기 위해 여기서는 '차이화하는' 혹은 '미분적'이라고 옮긴다.

12. Foreign Office Architects, *The Yokohama Project* (Barcelona: Actar, 2002), 19.

13. Reiser + Umemoto, *Atlas of Novel Tectonics* (New York: Princeton Architectural Press, 2006), 93.

14. Ibid., 40.

15. 그림과 네트워크에 관련된 논의는
나의 글 "Painting Beside Itself",
October 130 (Fall 2009): 125-34.를
참고하라.

16. 나는 여기서 "사물의 사회적
삶(social life of things)"이라는
아르준 아파두라이(Arjun
Appadurai)의 중요하고도
매력적인 범주를 넌지시 암시하고
있다. 다음을 참고하라. Arjun
Appadurai, ed., *The Social Life of
Things: Commodities in Cultural
Perspective* (Cambridge, UK:
Cambridge University Press, 1986).

17. [옮긴이주] 매튜 바니의 '필드
엠블럼'(-0-)은 타원형을
수평선이 이등분하는 모양으로,
마치 전통적인 문장(紋章)처럼
그의 영화에서 지속적으로
등장한다. 이 엠블럼은 브랜드
아이덴티티처럼 기능하는 한편,
신체의 구멍 및 그 구멍의 개폐를
의미하는 픽토그래프이기도 하다.
바니는 이 필드 엠블럼에 유기체
스스로가 부과한 구속의 의미를
부여하면서, 환경과 경합하는
일종의 생체 시스템으로 인간을
표현한다.

18. Erwin Panofsky, "Iconography
and Iconology: An Introduction
to the Study of Renaissance Art,"
in *Meaning in the Visual Arts*
(Chicago: University of Chicago
Press, 1955), 26-54.

19. 예를 들어 다음을 보라. T. J.
Clark, *The Painting of Modern
Life: Paris in the Art of Manet and
His Followers* (New York: Knopf,
1985); and Griselda Pollock,
*Vision and Difference: Femininity,
Feminism, and Histories of Art*
(London: Routledge, 1988).

20. Rosalind E. Krauss, *The
Originality of the Avant-Garde
and Other Modernist Myths*
(Cambridge, Mass.: MIT Press, 1985);
and Yve-Alain Bois, *Painting as
Model* (Cambridge, Mass.: MIT
Press, 1990).

21. Le Corbusier and Pierre Jeanneret,
Oeuvre Complète de 1910-1929,
new ed., ed. W. Boesiger and
O. Stonorov with texts by Le
Corbusier (Zurich: Editions Dr. H.
Girsberger, 1937), 60.

22. 매스미디어 이미지 문화라는
맥락에서 르 코르뷔지에의 건축적
산책로 개념을 다룬 중요한

독해로는 다음을 참고하라. Beatriz Colomina, *Privacy and Publicity: Modern Architecture as Mass Media* (Cambridge, Mass.: MIT Press, 1996)

23. Kenneth Frampton, *Le Corbusier* (London: Thames & Hudson, 2001), 79.

24. Baker, "Interview with Pierre Huyghe," 90. 그리고 실제로 피에르 위그는 르 코르뷔지에의 작업을 주제로 삼는 자신의 작품 〈지금은 꿈꿀 때가 아니다(This Is Not a Time for Dreaming)〉(2004)의 무대로서 하버드대학의 르 코르뷔지에 카펜터 센터(Le Corbusier's Carpenter Center)에 인형극장을 짓기 위해 마이클 메레디스(Michael Meredith)와 협업했다.

25. Ibid., 96.

26. Lewis Hyde, *Common as Air: Revolution, Art, and Ownership* (New York: Farrar, Straus and Giroux, 2010), 24.

27. Ibid., 27-28.

28. 정보를 싸고 신속하게 전파할 수 있는 인터넷의 능력은 저작권 문제를 둘러싼 주요한 소송과 이론적 논쟁을 불러일으켰다. 산업 전반을 확장시키며 재구축하고 있는 이러한 인터넷의 복잡한 영역을 다루는 것은 이 책의 범위를 벗어난다. 그러나 이러한 조건 변화에 가장 유명한 대응들 가운데 하나를 반드시 알고 넘어갈 필요가 있다. 크리에이티브 커먼즈(Creative Commons)는 문화적 재화를 공유하기 위한 열린 합법적 프레임을 발전시키려고 시도했다. 크리에이티브 커먼즈는 웹사이트에서 다음과 같이 언급하고 있다. "이제 인터넷으로 인해 우리는 연구, 교육, 문화를 보편적으로 접속한다는 생각이 형성되는 것 같다. 그러나 우리의 법적·사회적 제도는 언제나 그런 생각이 실현되도록 허용하지 않았다. 저작권은 인터넷이 등장하기 오래 전에 만들어졌고, 우리가 네트워크를 통해서 당연히 취할 수 있는 행위들, 즉 소스를 복사하고 붙이고 수정하고 웹으로 게시하는 행위들을 합법적으로 수행하기 힘들게 할 수 있다. 저작권법은 당신이 예술가이든, 선생이든,

과학자, 사서, 정책입안자, 혹은 평범한 이용자이든 이 모든 행위들을 사전에 명확하게 승인받으라고 요구한다. 보편적 접속이라는 이상을 성취하기 위해 누군가는 자유롭고, 공적이고, 표준화된 인프라 구조를 제공할 필요가 있다. 그러한 인프라 구조는 인터넷의 현실과 저작권법의 현실 사이의 균형을 만들어낸다. 그 누군가가 바로 크리에이티브 커먼즈다."(http://creativecommons.org/about).
2001년부터 2007년까지 크리에이티브 커먼즈 CEO를 맡은 로렌스 레시그(Lawrence Lessig)는 저작권법의 규제들(특히 창의적 목적 추구와 관련된 조항들)을 개정하자고 주장한 유명한 연설가 중 한 사람이었다. 예를 들어 다음을 참고하라. Lawrence Lessig, *Free Culture: How Big Media Uses Technology and the Law to Lock Down Culture and Control Creativity* (New York: Penguin, 2004), 그리고 Lessig, *Remix: Making Art and Commerce Thrive in the Hybrid Economy* (New York: Penguin, 2008).

29. [옮긴이주] 유의성(valence)이란 개체의 요구에 응해 그 요구 목표가 되는 사물에 끌리거나 반발하는 성질을 말한다. 가령 공복 때 음식물을 섭취하고자 하는 성질을 통해 개체에 행동을 유발시킬 수 있다. 유의성은 행동의 방향에 따라 두 종류로 나뉜다. 하나는 개체의 대상에 심리적으로 접근하려는 적극적 유의성, 둘째는 대상에서 심리적으로 멀어지려는 소극적 유의성이다. 유의성은 물리적 의미에서의 대상 그 자체가 가지는 고유의 성질이 아니고 개체의 요구와의 관계에서 일어난다. 같은 운동이라도 개체의 요구에 따라서 유의성은 적극적일 때도 있고 소극적일 때도 있다. [네이버 지식백과] '유의성' 참조.

30. [옮긴이주] 피카레스크 (Picaresque)는 스페인어로 '악당'을 뜻하며, 16세기에서 17세기 초반까지 스페인에서 유행한 문학 양식의 하나다. 흔히 1인칭 서술자 시점으로 여행을 하면서 사회의 부조리나 부패를 이야기하는 이 소설 양식은 오늘날에 이르러 독립된 여러 개의 이야기를

모아놓은 소설의 유형을 지칭하는
용어로 쓰이고 있다.

31. [옮긴이주] 비엔나 제체시온(Vienna
 Secession)은 오스트리아
 현대미술과 건축의 중심지로
 일컬어진다. 1897년 구스타프
 클림트를 위시로 19명의
 미술가들이 폐쇄적인 빈
 미술계로부터 '분리(Secession)'를
 선언한 빈 분리파는 요제프
 마리아 올브리히의 설계로
 자신들의 전시관을 지어 1898년
 개관했다. 개관 당시 고전적인
 바로크와 역사주의 양식에
 익숙했던 빈 시민들로부터 '황금
 양배추'라는 조롱 섞인 별명을
 얻기도 했지만, 이 공간은 예술
 간의 구분과 서열을 부정하고 서로
 조화를 이뤄 작품을 구성한다는
 분리파의 총체예술 개념을
 실현하는 공간이었다.

32. 다음을 보라. Rirkrit Tiravanija,
 Secession (Vienna: Secession;
 Cologne: Verlag der Buchhandlung
 Walter König, 2003).

포맷

포맷은 내용을 응집시키기 위한 역동적인 메커니즘이다.[1] 매체
안에서 (캔버스 위의 그림물감과 같은) 물질 기층substrate은 (회화와
같은) 미적 전통과 만나게 된다. 궁극적으로 매체는 작품으로
인도되어 물화物化된다. 그러나 포맷은 마디가 있는 연결체이자
차이화의 장이다. 포맷은 예측할 수 없을 정도로 많은
순간적인 흐름과 전하電荷를 전달한다. 포맷은 뚜렷이 구별되는
작품들이라기보다는 힘의 구성configurations이다. 간단히 말해서
포맷은 링크나 연결의 패턴을 수립한다. 나는 심사숙고한 끝에
링크link와 **연결**connection이라는 용어를 사용한다. 왜냐하면
어떤 구성composition이 이미지 군집의 폭발이라는 조건
아래 발생하는 것은 월드와이드웹이 탄생시킨 그런 유형의
연합을 통해서 이루어지기 때문이다. 내가 논한 것처럼, 지금
가장 관건인 것은 새로운 내용을 생산하는 것이 아니라
다시 틀 짜기reframing, **포착하기**capturing, **되풀이하기**reiterating,
기록하기documenting라는 행위를 통해 인지 가능한 패턴들에서

내용을 **검색**retrieval하는 일이다. 바꿔 말하자면, 중요한 것은 이미지가 얼마나 광범위하게 그리고 쉽게 연결되는가다. 이는 단지 메시지에만 해당하는 것이 아니라 자본, 부동산, 정치와 같은 여타 사회적 통화들에도 해당하는 이야기다. 이미지 과잉생산의 경제에서 핵심은 연결성이다. 이것이 바로 검색의 인식론Epistemology of Search이다.[2]

렘 콜하스에게는 건축이 데이터 마이닝[3]의 한 형식이다. 그래서 2004년 그가 무질서한 형태로 구성한 책을 『내용Content』이라는 아이러니한 제목으로 발간한 것은 놀라운 일이 아니다.[4] 만화책, 저널, 명품 카탈로그, 회고전과 같은 다양한 장르가 만화경처럼 펼쳐지는 이 책에서 **내용**은 마치 시간, 돈, 부동산의 정크스페이스junkspace— 콜하스는 이 용어를 순전히 최적화된 건축을 정의하기 위해 고안했다—처럼 펼쳐진다. 공간적으로 보자면, 정크스페이스는 "에스컬레이터와 공기 조화調和 장치가 만나 석고보드라는 인큐베이터 안에 잉태된 생산물"이며, 편집의 측면에서 보자면 그것은 허구와 사실, 상업과 철학의 충돌이다.[5] 이처럼 불경스러운 조합이 오늘날 건축의 초현실주의다. 그것들은 자본주의의 오토마티즘이다.[6] 콜하스가 선언한 것처럼, "거기에는 디자인 대신에 계산이 있다. 통로와 회로가 더욱 불규칙적이고 기이할수록, 설계도에 더 감춰질수록, 노출은

CONNECTIONS TIME

(위) 렘 콜하스, 로스엔젤레스 카운티 미술관 프로젝트(2001)의 컬렉션 계획을 보여주는 막대그래프.
(아래) 렘 콜하스의 『내용(Content)』(2004) 128~29쪽에 수록된 '컬렉션 항목(Collection Items)' '시간 연결(Time Connections)' '유형 분류체계(Typologies).'

더욱 효율적이고 거래는 필연적이다."[7] 콜하스의 건축물은
불규칙하고 기이한 정크스페이스의 회로들을 시각화하고
심지어는 강화시킨다. 그는 리서치를 통해 프로그램의 내용을
추상적인 차트와 다이어그램으로 재포맷한다. 그러나 그가
건축물을 디자인할 때는 이러한 그래프식의 **정보적** 건축을
변형시켜, 관습적인 직선 형태의 구성을 새로운 3차원의
형태로 만들어낸다. 프로그램 분석에서 도출된 다섯 개의
기능적 플랫폼들이 일렬 배치에서 떨어져 나와 매혹적인
윤곽을 만들어낸 시애틀 중앙도서관처럼 말이다. 바꿔 말해
콜하스는 로버트 소몰Robert Somol이 형태shape라고 부른 것,
혹은 FOA의 알레한드로 자에로폴로가 "외피의 정치학politics
of the envelope"[8]이라고 부른 것을 건축에 부여함으로써
정크스페이스를 재포맷한다.

검색의 인식론에서 미학은 콜하스의 디자인 브랜드나
그 이전의 개념미술에서처럼 정보의 가소성plasticity으로
재정의된다. 웹에서 자본화할 만한 자립적인 비즈니스 모델이
부재했던 1998년에 구글은 이미 월드와이드웹에 비축된
거대한 데이터에 형태를 부여할 필요가 있음을 알아차렸다.
이제 구글은 21세기 초에 재정적으로 가장 성공한 회사다.
단순한 이유 때문이다. 정보가 과잉 생산되는 경제에서
가치는 단지 상품(혹은 여타 사물)이 지니는 고유한 특질뿐만

아니라 상품의 검색 가능성searchability―상품이 발견되거나 인지될(혹은 주목받을) 만한 민감성―에서도 도출되기 때문이다. 이는 동시대 미술이 왜 기존 이미지들을 위한 새로운 포맷 생산을 선호하면서 내용 생산을 하찮은 것으로 여기게 되었는지 설명해주며, 데이터의 분석과 형성을 통해, 혹은 데이터의 형태화를 통해 공간을 창출하는 수많은 건축가들의 전략을 설명해준다. 이러한 조작 방식은 구글의 알고리즘에 대한 미학적 유비라고 할 수 있다. 미술과 건축은 구글의 알고리즘처럼 기존하는 이미지와 정보의 흐름들을 재포맷하면서 검색 엔진의 인식론과 미학 둘 다를 실천한다.

종종 우리는 일상에서 전력을 **파워**power라고 부른다. 도시가 정전되었을 때 '파워를 잃다lose its power'라고 표현할 때처럼 말이다. 그러나 이 말이 단지 은유에 그치는 것이 아니다. 모든 종류의 힘은 전기의 흐름과 같은 구조로 되어 있다. 전력처럼 모든 **접속**은 두 가지 계기들로, 즉 접촉점 및 그 접촉점으로 인해 성립되는 흐름current으로 이루어진다. 연결의 구조는 다음과 같다. 접촉 + 흐름 = 통화(또는 힘). 그리고 연결은 확장성이 있다. 달리 말해서 포맷은 한 개인이 예술작품을 내밀하게 감상하는 것에서부터 이미지의 전 지구적인 유통으로까지 확장될 수 있다. 거기에는 인접성을 바탕으로 하는 링크와, 거대한 공간 및 문화적 차이들을

가로질러 건너뛰는 아찔한 하이퍼링크가 있을 것이다. 비평가의
일은 그것들을 추적해내는 것—링크의 패턴이 어떻게 포맷을
생산하는지 입증하는 것—이다. 이 때문에 연결을 새로운
비평의 대상으로 분석하는 일이 요구된다.

　　나는 아래와 같이 서로 다른 네 가지의 접촉 유형에
따라 미적 링크를 분류해보고자 한다(다이어그램5).

　　　　예술작품과 시민의 접촉
　　　　공동체와 제도의 접촉
　　　　제도와 국가의 접촉
　　　　국가와 세계의 접촉

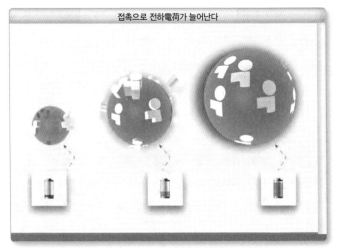

다이어그램5. 접촉과 전하의 관계. 디자인: 제프 카플란.

이 네 가지 유형의 링크는 이미지 파워의 **통화**를 위한 구성
요소다. 이 링크들은 연결의 규모와 밀도를 통해 가치를
창출한다. 이러한 연결 유형들은 어떤 것도 결코 고립되어
존재하지 않지만, 나는 그 구성 요소들이 어떻게 조합을
이루며 기능하는지 살피기에 앞서 먼저 이 요소들을 따로따로
규명해볼 것이다.

예술작품과 시민의 접촉

예술작품은 어떻게 한 사람에 연결되는가? 과거 수세기
동안 미술사는 이러한 연결 유형에 대해 두 가지 모델을
발전시켜왔다. 하나는 광학적 감각을 지식의 한 형태로
주목하는 **지각** 모델이고, 또 다른 하나는 예술작품이 사람들과
이미지들 사이에서 어떻게 동일시의 역학을 창출하는지
주목하는 **심리** 모델이다. 다른 모델들에서도 그렇듯이,
이러한 접근 방식들은 전형적으로 **자신의** 경험과 주체성을
관람자 자신이 소유하고 있다고 전제한다. 이처럼 자아를
소유물property로 상정하는 것은 자연스럽게 예술작품을
재산으로 규정하는 유형과 상응한다(이것이 동시대적인
규범이다).

나는 예술이라고 알려진 특별한 종류의 재산이, 관람자가 **자신을 소유하도록** 어떻게 도울 수 있는가를 설명하려는 게 아니다. 그보다는 연결 그 자체를 연구의 긍정적 대상으로 바라보았으면 하는 것이다. 내가 이러한 주장을 통해 말하고 싶은 것은, 교환의 화폐에는 현금이 아니라 오히려 비금전화된 형식의 **거래**가 있을 수 있다는 것이다. 예를 들자면 각기 다른 가치 체계나 문화 간의 번역이 그것이다. 나는 확장성—개인에서 나아가 지역, 국가, 세계로 이끄는 다양하게 분기되는 연결의 확장성—의 중요성을 인식하자는 것이기에 **시민**이라는 말을 사용하고자 한다. 이러한 용어에서는 개인이 공동체의 책임감 있는 구성원으로 통합되어 있음을 나타내기 때문이다. 이 용어를 통해 국가에 속한 사람들이라는 좁은 의미가 아니라, 가장 이른 초기 단계에서부터 가장 관습적인 단계에 이르는 모든 집단, 모든 종류의 공중에 대한 더 유연한 소속 의식과 책임감을 가리키고자 한다.

2009년 쿠바 작가 타니아 브루게라Tania Bruguera 는 시카고에서 열린 다년간의 실험적 학술 컨퍼런스 겸 페스티벌 《우리의 진짜 속도Our Literal Speed》에 대한 헌정으로 〈일반 자본주의Generic Capitalism〉라는 작업을 선보였다. 그녀는 1980년대와 1990년대에 자신의 몸을 가지고 작업하는 것으로 알려졌기 때문에 일부 청중들은 브루게라가 작업에 적극

개입하는 게 아니라 그저 자리에 참석해 앉아 있는 것을 보고
놀라워하기도 했다. 브루게라의 초기 작업 가운데 유명한
것은 1986년 중요한 페미니스트 예술가 아나 멘디에타Ana
Mendieta의 행위들을 재연하는 시리즈였다. 멘디에타 역시
쿠바인으로 1961년부터 1985년 죽기까지 미국에서 살았다.
멘디에타의 작품들은 종이, 천, 혹은 벽의 표면에 피나
페인트를 떨어뜨리고 나서 자신의 팔과 손으로 질질 끌었던
〈무제(신체 트랙)Untitled(Body Tracks)〉(1974)처럼 트라우마를
암시하는 작업에부터 유사 제의적인 〈실루엣Siluetas〉, 즉 종종
불로 태워 대지 풍경의 표지標識로 만들었던 의인화된 실루엣
시리즈에 이르기까지 광범위하다. 자신의 시간을 쿠바와
미국으로 쪼개는 브루게라는 멘디에타의 작업에 다시 생명력을
불어넣음으로써—선배 '망명' 예술가가 그녀의 고향으로
귀환하는 것을 무대화함으로써—그녀를 쿠바의 미술사에 다시
끼워 넣고자 했다. 이것은 퍼포먼스 예술의 순간적인 효과가
재상연을 위한 아카이브와 지시문instructions의 구매를 통해
미술관 컬렉션에서는 물론 개별 청중들의 마음속에서 어떻게
상기되고 재현될 수 있는지를 탐색하는 브루게라의 수많은
시도들 가운데 첫 번째였다.

〈일반 자본주의〉는 완전히 다른 종류의 작업으로,
브루게라가 아르테 데 콘둑타Arte de Conducta 혹은 '행동

예술Behavior Art'이라고 부르는 것에 더 부합하는 것으로,
2003년부터 2009년까지 아바나에서 운영된 협업 연구 센터인
행동예술강좌Cátedra Arte de Conducta에서 전념했던 실천이었다.
이 강좌에서 행동 예술의 목적은 직접적인 사회적 여파를
낳는 미적 행위들로 예술과 삶 사이에 존재하는 막膜을
파열시키는 것이다. 2004년 퍼포먼스 연구자이자 큐레이터인
로즈리 골드버그RoseLee Goldberg와의 인터뷰에서 브루게라는
다음과 같이 말했다. "나는 현실의 재현이 아니라, 현실을
가지고 작업하고 싶다. 나는 내 작업이 무언가를 재현하기를
원치 않는다. 나는 사람들이 그것을 바라보는 것이 아니라
그 안에 있기를 원한다. 때로는 그것이 예술인지 알지 못할
때조차 말이다."⁹ 관객들은 실제로 〈일반 자본주의〉에서 패널
토론의 목격자로 작업에 편입된다. 패널 중에는 1960년대 웨더
언더그라운드Weather Underground¹⁰ 활동가 버내딘 돈Bernadine
Dohrn과 빌 에이어스Bill Ayers가 있었다. 위험한 급진주의자로
알려진 에이어스는 대통령 선거 캠페인 기간에 공화당이
버락 오바마를 옥죄는 빌미가 되었으며, 오바마의 신뢰성을
떨어뜨리고자 했던 공화당의 시도로 인해 이들은 다시
악명을 떨치며 부상했다. 이처럼 카리스마 있고 심오한 윤리적
인물들을 정치적으로 진보적인 청중들(거기에는 컨퍼런스
참석자와 일반 대중들이 모였다) 앞에 초대한 것은 흥미진진한

타니아 브루게라, 〈일반 자본주의〉, 2009. 버내딘 돈과 빌 에이어스의 모습.
매체: 공공 공간 방해; 기법: 회의 중단; 재료: 웨더 언더그라운드 회원, 청중들 사이에
심어놓은 퍼포머들, 청중들이 발언 방해.

이벤트가 되었지만, 그 안에 있는 사람들이 대부분 가지고 있던 정치적 선입견에 도전장을 거의 던져주지 못했다. 돈은 이제 법학 교수이자 노스웨스턴대학의 아동가족정의센터Children and Family Justice Center의 센터장이고, 에이어스는 탁월한 교육학 교수가 되었으니 말이다. 그러나 그런 자기만족은 곧 파열되고 말았다. 몇몇 관객들이 돈과 에이어스에게 공격적인 질문을 던지기 시작하고 객석에서 유지된 정치적 합의까지 건드렸기 때문이다. 한때는 급진주의자였던 이들이 어떤 청중들로부터는 충분히 급진적이지 않았다고, 또 다른 청중들로부터는 정치적 감이 떨어졌다고 비난받았다. 미술 현장에서 이처럼 불화하고 열띤 토론이 분출된 것은 이례적인 일이라 그 일은 무척 신선한 사건이었으며, 수많은 청중들에게는 민주적인 논쟁이 작동한 진정한 사례로 기억될 만큼 가장 흥분되고 살아있는 토론 가운데 하나가 되었다.

차후 그 일은 브루게라가 토론 참여자들 사이에 가장 노골적인 질문자들을 심어놓았던 것으로 밝혀졌다. 돈과 에이어스는 이를 알지 못한 채 대화에 참여한 이들의 격렬함에 허를 찔린 것처럼 보였다. 자발적이고 폭발적인 대화라고 느껴졌던 이 논쟁은 사실 미리 조작되었던 것이다. 이는 심포지엄 다음날 또 다른 토론, 그러나 이번엔 조작되지 않았음에도 마찬가지로 열정적인 토론이 벌어지게 했다. 그

자리에서 몇몇 참가자들은 그 토론이 미리 설정된 것이었다는 점에 배신감을 토로했다.[11] 브루게라는 〈일반 자본주의〉에서 외부에 있는 어떤 정치적 내용을 예술 작업의 프레임 안으로 가져와 소개하지 않았다. 그녀가 마치 돈과 에이어스를 그녀의 게스트 '퍼포머'로 초대해 퍼포먼스에 참여시키는 것처럼 보였으나, 오히려 그녀는 그들 모두를 은밀히 묶었던 두 가지 종류의 가정들—첫째로, 정치적 입장에 대해 기본적으로 그들 모두가 동의하고 있다는 가정, 둘째로는 공중들 사이의 교류가 작가(또는 다른 누군가)에 의해 조작되는 게 아니라 자유롭고 무관심한 것이리라는 믿음—을 '내부자' 관객과 대면시킴으로써 예술을 삶 속으로 성공적으로 가져왔다. 다시 말해, 브루게라는 관객이 자유로운 존재라는 자유주의적 가정을 재확인함으로써 '이미 개종한 신도들에게 설교'를 하고 있었던 게 아니었다. 그보다는 자유로운 발화speech에 지배된다고 추정되는 상황에다 조작을 동시에 끌어들이면서, 이러한 무의식적 가정들을 고통스럽게 가시화한 것이었다. 아마도 "상상의 공동체imagined community"(이 용어는 베네딕트 앤더슨Benedict Anderson의 것이다)[12] 한가운데에 존재하는 이러한 조작은 왜 브루게라가 이 작업의 제목을 〈일반 자본주의〉라고 붙였는지 설명해준다. 그것은 바로 라디오나 텔레비전, 심지어 갈수록 증가하는 인터넷의 '방송 시간'까지도 팔려야만 하는

시장경제에서 발화는 그것을 손에 넣을 수단을 가진 이들에 의해 쉽게 조작되기 때문이다.

　　요약하자면 브루게라의 '행동 예술'은 [퍼포먼스의] 일반화된 참여 방식이나 관객과 예술작품 사이의 상호작용보다 훨씬 더 특정적specific이다. 그것은 관객들이 이미지, 사물 혹은 사건과 맺는 동시적인, 그럼에도 불구하고 개별적인 연결성이 아니라, 특정 관객들을 서로 묶고 있는 유대 관계를 상세히 그려낸다(브루게라의 이 작업에서 후자는 그 자체로 중요한 것이라기보다는 관객의 상호적 관계를 명확하게 보여주기 위한 명분으로 기능한다). 바꿔 말해서 브루게라의 작업은 사회적 유대 관계나 제휴의 본성을 탐구한다. 그래서 사실상 그녀의 포맷을 구성하는 것이 바로 이러한 연결망이다. 이런 측면에서 브루게라의 행동 예술이 정확히 관계 미학Relational Aesthetics으로 분류되지는 않았다 하더라도, 그것은 프랑스의 큐레이터이자 비평가 니콜라 부리오Nicolas Bourriaud가 관계 미학으로 간주했던 바에 비추어 이해할 수도 있다. 부리오는 브루게라의 작업과 잘 공명하는 한 진술에서 다음과 같이 썼다. "모든 개별 작품은 공동의 세계에 거주하자는 제안이다. 그리고 모든 작가들의 작업은 다른 관계들을 무한정 형성해내는, 세계와 맺는 관계들의 다발이다."[13]

　　"관계들의 다발"이라는 부리오의 표현은 아주

적절하면서도 유익하다. 그러나 내가 목표하는 바에서
다발bundle이라는 용어는 더 상세히 규명될 필요가 있다.
나로서는 관계들의 다발이란 말보다 **연결 포맷**format of
connections이라는 용어로 사유하는 게 더 좋다. 〈일반
자본주의〉에서 브루게라의 포맷은 다음과 같다. 그녀는
모종의 신뢰와 이데올로기적 공통성이 가정된 하나의 사건을
무대화한다. 그런 다음 그녀는 그런 신뢰나 공통성에 대한
위반을 조직한다. 첫째로는 적대적인 질문을 공개적으로
던짐으로써, 둘째로는 (관객들 가운데 적대적인 질문자들을
심어놓는 방식으로) 은밀한 조작을 통해서 말이다. 캐주얼한
공동체든지 아주 공식적인 제도든지 예술계 공동체를
구성하는 신뢰 관계를 탐구하는 작가가 브루게라 혼자만은
아니다. 산티아고 시에라Santiago Sierra도 그런 작가 중 하나라고
할 수 있다. 시에라는 쿤스트할레 빈에서 〈피부색과 관련된
30명의 작업자를 고용하고 배치하기Hiring and Arrangement
of 30 Workers in Relation to Their Skin Color〉(2002)라는 작업을
위해 작업자들을 전화로 고용했는데, 이들은 출신지별로
피부 색소를 추정해 고루 고용되었으며 차후엔 이들을 인간
컬러 차트처럼 한 줄로 세워 촬영했다. 오노 요코Yoko Ono와
마리나 아브라모비치Marina Abramovica는 모두 관객들을 초대해
자신들이 자칫 위험해질 수 있는 방식으로 그들이 자신들에게

산티아고 시에라, 〈피부색과 관련된 30명의 작업자를 고용하고 배치하기〉, 2002.
2002년 9월 비엔나의 쿤스트할 비엔의 프로젝트 스페이스. 사진(두 폭짜리).

접근하도록 했다. 또한 티노 세갈Tino Sehgal의 작업은 보기의 경험을 개인 대 개인의 상호작용으로 번역하는데, 때때로 이러한 상호작용은 퍼포먼스가 진행되는 동안 관객이 자신의 존재에 주목하게 해 이들을 당황하게 만들거나, 부분적으로만 각본에 따르는 다양한 유형의 직접 토론으로 관객에게 활기를 불어넣는다.

　나는 특히 그러한 모든 작업들에 적합한 하나의 범주로서 〈일반 자본주의〉라는 브루게라의 제목을 떠올리지 않을 수 없다. 그녀는 신뢰를 전제로 하고 집단적 지식을 통해 가치 생산을 목표로 하는 개인 간 거래를 무대화한다. 이것은 사회적인 것에 대한—공적 공간을 위해 상이한 포맷들을 생산할 수 있는 바로 그 가능성에 대한—사변speculation[14]이다. 그러한 상황들에서 교환되는 통화는 문화가 될 수 있다(그리고 아마 정치도 될 수 있다). 그러나 비평가들이 종종 상기시키듯이, 우리는 그러한 인간적 '교류'가 금융 자본을 떠받치는 하나의 대들보라는 사실을 잊지 말아야 한다. 보라, 이 **협상의 예술**the art of the deal을. 사회적 상호작용이라는 통화는 사실 이보다 더 일반적generic일 수 없다.

공동체와 제도의 접촉

1967년 뉴욕 메트로폴리탄 미술관의 관장으로 발탁된 토마스 호빙Thomas Hoving은 유서 깊지만 촌스러운 그 기관에서 미술관이 엔터테인먼트나 관광 수익을 창출할 수 있는 블록버스터 전시 유형을 개척해나가는 '대변혁'을 추진했다. 그의 회고록『미라들을 춤추게 하기Making the Mummies Dance』에서 호빙은 메트로폴리탄 미술관 큐레이터들과의 첫 만남에서 밝힌 자신의 입장을 다음과 같이 술회했다.

> 나는 인본주의적 미술관을 원합니다. …… 프랜시스 헨리 테일러Francis Henry Taylor가 자주 이야기했던 게 무엇이었나요? 그것은 메트로폴리탄 미술관이 '민주주의의 산파'라는 것이었죠. 나는 대중 교육에 모든 가능한 도구, 기술을 사용하고자 합니다.[15]

역설적이게도 이런 의제를 실현시키기 위해 호빙이 만들었던 최초의 전시 제목은《왕들의 현전에서In the Presence of Kings》였다. 호빙의 이야기에 따르면, 그 전시에는 메트로폴리탄 미술관의 컬렉션에서 "지배자들과 직접 관련 있다고 알려진"[16] 스펙터클한 오브제들을 비롯해서 "마리 앙투아네트의 강아지

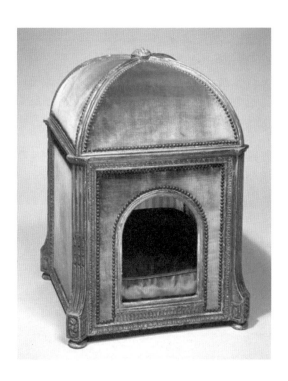

뉴욕 메트로폴리탄 미술관의 《왕들의 현전에서》전(1967. 4. 18~6. 11)에 포함된 마리
앙투아네트의 강아지 집.
장-바티스트 클로드 셴(Jean-Baptiste Claude Sene, 1747~1803).
실크와 벨베스, 금박 입힌 너도밤나무와 소나무, 1775~80년경 마리 앙투아네트 여왕
건물의 근위대의 직인. 78.1×54.6×54.6cm, 개구부 높이: 29.8cm.
찰스 라이츠만(Charles Wrightsman) 부부의 기증, 1971.

중 한 마리를 위해 푸른 벨벳과 금박으로 만들어진 개집"[17]도 포함되어 있었다. 호빙은 앙시앵 레짐ancien régime 시대의 호화로운 개집을 전시함으로써 혁명을 시작했다. 이것은 대체 어떤 종류의 혁명이며 어떤 종류의 민주주의인가?

1993년 미국박물관연합American Association of Museums, AAA은 호빙의 화려한 '왕정식 대중주의royalist populism'와 조용히 공명하는 새로운 윤리 강령을 채택했다(이 강령은 2000년에 개정되었다).

총체적인 관점에서 봤을 때, 미술관 컬렉션과 전시의 구성물들은 세계의 **자연 및 문화의 공유부**common wealth를 보여준다. 미술관은 이 **공유부**의 관리자로서 모든 자연스러운 형태의 인간 경험에 대한 이해를 진작시켜야 한다. 미술관에 주어진 의무는 인류를 위한 자원이 되는 것이며, 미술관의 모든 활동은 우리에게 **상속된 풍요롭고** 다양한 세계에 대한 제대로 된 인식을 조성하는 것이어야 한다. 또한 후대에게 **상속**할 그 유산을 잘 보존하는 것 또한 미술관의 의무다.[18]

이 구절은 재화wealth(그리고 그것의 상속)와 예술을—마치 미술관이 은행, 즉 '이미지 뱅크'인 것처럼—명확하고 반복적으로 연관시키고 있다. 이렇게 미국박물관연합은

공유부라는 죽은 은유를 처음으로 사용하며 집단적 세습을 제시하고 있으며, 또한 이 동일 문서에서 "미술관에서 가장 중요한 것이 공공 서비스"라고 선언한다.

　여기에 이렇게 공공 서비스가 재화의 축적으로 대체되고 있다는 역설이 자리한다. 이러한 (축적과 민주주의 간의) 접목이 미국 미술관들의 **포맷**이다. 결국 미국박물관연합의 윤리 강령에서 이야기되는 **공유부**는 대개 공중의 눈에서 벗어나 수장고 안에서 보호된다. 그리고 그 '공적인' 컬렉션의 아주 일부를 보러 전시에 가려면 보통 비싼 입장료를 내야 한다. 미술관은 나름의 공공 프로그램과 대중적인 수사를 통해 사적인 축적을 바탕으로 하는 구조에다 민주적 참여를 연결시킨다. 이러한 축적은 최소한 세 가지 사용역使用域, registers에 따라 진행된다. 첫째는 작품을 비축하는 일이다. 둘째는 건물과 기부금 둘 다를 축적하기 위해 부유한 후원자들로부터 막대한 재정적 후원금을 모으는 일이다. 그리고 마지막으로 미술관의 프로그램에 사람들을 참여시키기 위해 문화적 명성을 축적하는데, 특히 그 피라미드의 꼭대기에 있는 자들(수탁자들)은 자신들의 박애주의적 기부로 인해 대단한 사회적 이익을 축적한다.

　바꿔 말해서 미국의 미술관은 거대한 돈세탁 운영과 연루되어 있다. 금융 자본을 문화 자본으로 바꾸기, 그리고

재화의 축적에 민주적인 얼굴을 씌우기―전부 세금 면제!
이것이 바로 미술관이 투기하는 '통화' 방식이다. 브루게라
같은 작가들이 위장과 배신의 윤리를 작업의 주제로 삼는
것은 전혀 놀랍지 않다. 그녀의 작업에서, 그리고 다른 연관된
프로젝트에서 연결성은 사람들과 사물들 간의 관계로
묘사되고, 그 연결성이 공동체의 의식을 형성한다. 미술관으로
예시되는 접속의 두 번째 사용역에서 연결성은 사람들의
계급(여기서 계급은 프롤레타리아트와 같이 공식적인 계급 규정과
공유될 수도 있고 공유되지 않을 수도 있다)과 제도를 교환한다.
상층 엘리트 계급에게서 미술관은 자신들의 축적을 민주적인
것으로 정당화시켜주는 제도다. 대부분의 일반 관객들에게는
미술관이 재화를 매력적인 것으로 만들고, 그래서 문화적으로
타당한 제도로 여겨진다. 빈부 격차가 전 세계적으로 지금보다
결코 더 큰 적이 없었던 시대에 미술관들이 광범위하게
증식하고 있다는 사실이 전혀 놀랄 게 없다.

제도와 국가의 접촉

미국박물관연합의 웹사이트를 통해 볼 수 있는 책이자 그
기관의 의장 프레다 니콜슨Freda Nicholson의 열광적인 지지를

받는 책인『미술관 브랜딩Museum Branding』에서[19] 마고 A. 월리스
Margot A. Wallace는 단순하고도 강력한 정식을 제공한다.
"브랜딩은 미술관의 지역 주민들이 그 기관에 대해 지워지지
않는 동일한 이미지를 품고 있을 때 진정한 효과를 발휘한다."[20]
이러한 정의는 하나의 역설을 보여준다. 즉, 만약 어떤 미술관
브랜드가 통일되고 잘 통제되고 쉽게 알아볼 수 있는 것이어야
한다면, 그 브랜드의 공적 임무는 이미지를 크게 늘리고
복잡하게 만드는 것—다양한 작품을 수집하고 보존하고
전시하는 것—이어야 한다. 그리고 그 각각의 작품은 그 자체로
친교를 확산시키고, 개별적인 관람자들에게 맞춤형의 경험을
제공하는 데 맞춰진다. 따라서 미술관 브랜딩은 이 각각의
이미지들을 모아서 하나의 모범적인 '마스터 이미지'(브랜드)로
만드는 작업과 관련된다.[21]

　　사실 여기에 역설은 없다. 작품과 브랜드는 두 개의
이상적인 극단 사이에서 단계적 차이를 지닌 동일하고
연속적인 스펙트럼 위에 위치한다. 한쪽에는 연결성 지수指數가
0인 극도로 접근하기 어려운 이미지가 있고, 또 다른 한쪽에는
무한한 역량으로 관객들에게 도달할 수 있는, 완전히 접근
가능한 이미지가 있다. 현실에서는 이처럼 이상적인 유형은
전혀 존재하지 않지만, 이 두 유형은 상업적이든 아니든
어떤 이미지가 차지할 수 있는 접근성의 범위를 규정한다.

이러한 스펙트럼 안에서 어떤 이미지가 브랜드로 기능하게 될 문지방은 포화점(예를 들어, 광범위한 연결성이 포화 상태에 이르는 지점)에서 생겨난다. 앤디 워홀과 수많은 작가들이 상세히 보여주었듯이, 작품이 이런 방식으로 작동하는 것은 전적으로 가능하다. 사실, 이제 브랜드라는 상태에 이를 만한 높은 연결성 지수를 지니지 않고서는 예술가로서 진정한 글로벌 커리어를 구축하는 게 불가능하다. 창발 이론emergence theory이 제시하는 것처럼, 궁극적으로 질적 차이를 낳은 것은 정도의 문제, 즉 연결들의 양적인 밀도 문제다.

접근하기 어려운 것과 브랜드 사이의 전체 스펙트럼이 **하나의 구조**로서 실현되는 곳은 건축물—특히 "3차원의 로고스"[22]로 기능하도록 고안된 유명 프로젝트들—에서다. 바꿔 말해 프랭크 게리가 디자인한 구겐하임 빌바오처럼 여기저기서 칭송받는 건축물에는 많은 이미지를(그리고 많은 기능을) 하나의 이미지로 모으는—접근하기 어려운 것에서 브랜드로 이동하는—메커니즘이 공간 안에 설계되어 있다. 구겐하임 건물은 마치 매듭처럼 포맷되어 있다. 휘어진 채 길게 늘어진 미술관의 부속 건물들이 이루는 원심 형태의 구성이 그 구조물의 스펙터클한 주목 대상, 즉 아찔한 아트리움 로비로부터 뻗어나간다. 프랭크 게리와 바버라 아이젠버그Barbara Isenberg 사이에 오간 대화는 이 건물이

프랭크 게리가 설계한 빌바오의 구겐하임 미술관 아트리움 이미지, 1997.

보여주고자 하는 특별한 **건축적 산책로**가 무엇이었는지
밝혀준다.

> 아이젠버그: 당신은 미술관의 전시장이 이곳에서 저곳으로
> 이어지는 방식이 아니라, 중앙 아트리움에서 여러 방향으로
> 뻗어나가는 식으로 일반적이지 않은 방식을 선택했어요.
> 미술관의 가이드는 …… 이 방식이 당신의 민주주의 개념에서
> 나온 것이라고 말하던데요. 당신은 누구도 미술관에서 특정한
> 방식으로 다니도록 강제되지 않아야 한다고 생각한다는군요.
> ……
>
> 게리: 그 방식은 미술관 피로증에 도움을 주고 당신에게
> 선택권을 줍니다. 그래서 어떤 의미에서 그것은 민주적인
> 것이지요.[23]

마치 (빌바오 도시 풍경의 드라마틱한 광경과 함께 펼쳐지는)
작품들이 관객들에게 제공하는 각기 다른 경험들이 그
미술관의 중심 모티프이자 거대한 로고로 다시 회부되어야
한다는 듯이, 관객들은 미술관의 '눈'이라 할 상징적인
아트리움 공간 안팎에서 꿰진다. 그 매듭 포맷knot format이
상대적으로 접근하기 어려운 이미지들을 하나의 브랜드

형태로 연결시킨다. 20세기 말부터 21세기 초까지 등장한 주요한 미술관들에서 이런 구성은 거의 예외 없었다. 리처드 마이어Richard Meier가 설계한 로스앤젤레스의 게티 미술관은 같은 원리를 수없이 많이 보여주고 있고, 자하 하디드Zaha Hadid의 국립로마현대미술관MAXXI Museum 또한 일련의 기다랗게 구부러진 전시장들을 하나의 아트리움 매듭 안에 묶어놓는다(그 포맷이 광섬유 케이블을 닮았지만). 베이징에 있는 렘 콜하스의 CCTV 빌딩은 아마도 거대한 상징적 나선 안에 복잡한 프로그램을 구부려 넣은 21세기 초 가장 위대한 건축적 매듭에 해당할 것이다. 21세기를 위한 비어 있음void의 이미지라 할 수 있는 이 나선은 (역설적이든 순진하게든) 중국의 매스미디어를 대변하기 위해 디자인되었다.

관광부터 금융에 이르는 서비스 산업의 성장이 주 특징인 후기산업 '체험 경제'에서 미술관이나 여타 문화적 편의시설들의 브랜딩은 지방자치 당국, 지역, 국가에서 값진(심지어 핵심적인) 자산이다. 구겐하임 미술관은 오랫동안 빌바오의 도시계획 및 사회기반시설 개발을 위해 기울여온 노력의 일부였다. 항구와 산업의 중심지인 빌바오는 산업 공동화 현상과 쇠퇴를 겪었는데, 이는 1970년대~80년대 사이에 이 도시와 비슷한 세계 여러 지역에서 지속되어온 현상이었다. 한 예로 1975년과 1996년 사이 빌바오에서는 제조업 종사자의

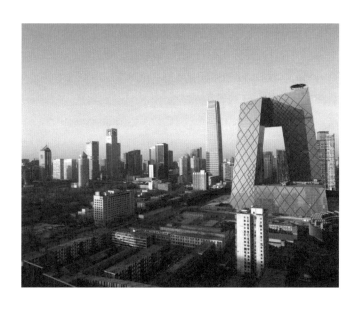

OMA가 설계한 베이징의 (공사 중) CCTV 건물 광경.

거의 절반 정도가 일자리를 잃었다.[24] 세간의 이목을 끄는
사회기반시설이나 문화를 발전시키는 전술은 이러한 문제에
대응하는 전형적인 전략이다. 사실 노먼 포스터Norman Foster에
의해 설계된 새로운 지하철이나 산티아고 칼라트라바Santiago
Calatrava에 의한 공항 증축, 세자르 펠리Cesar Pelli에 의한
아반도이바라 지역을 위한 전면적인 개발 계획 또한 빌바오
재개발의 핵심적인 요소들이었다. 빌바오의 교통수단들이
빌바오를 찾는 외국인 및 스페인 방문자들을 맞이하면서
매력적인 국제적 상징으로 '구겐하임 효과'라 할 만한 것을
산출하는 데 미술관보다 더 효과적인 것은 아니었다(구겐하임
미술관은 세계의 다른 도시들, 특히 아부다비와 연결하고자 했다).

　　개관 후 첫 십 년 동안 구겐하임 빌바오는 1백 60만
유로의 수익을 창출하면서 천만 방문객을 맞아들였다. 그러나
아란트샤 로드리게스Arantxa Rodriguez와 엘레나 마르티네스Elena
Martinez가 빌바오의 재활성화에 관한 분석에서 지적했듯이,
미술관이 관광 수익과 서비스 영역의 일자리를 창출한
반면, 빌바오를 지역 금융의 중심─재개발 계획의 초기 정책
목표─으로 변형시키게 할 만큼의 국제적 발전을 촉발시키는
데 성공했는가 하는 점은 낙관적으로 봐주더라도 쉽게
단정 지을 수 없었다. 더욱이 이 저자들은 지속 가능한 지역
문화 구역들을 만들어낸다는 더 좁은 목표에 대해서조차

회의를 표명했다. 이는 부분적으로 이 계획의 관계자들이
"구겐하임 빌바오 미술관 운영의 생산 관련 측면을 무시하고
소비 지향적 측면에만 초점을 맞추었기" 때문이다. "생산에
기반한 전략으로는 현재 사라져가고 있는 구역들의 기업에
대한 투자를 지원할 더욱 선제적인 정책이 요구된다."[25]
구겐하임 빌바오는 다양한 작품에서부터, 자본 유인 목적으로
브랜드화된 단일한 건축적 이미지로 이어지는 하나의 포맷을
상정한다. 금융의 세계와 예술의 세계 사이의 밀접한 연결을
고려해본다면 이러한 계산이 타당해보이지만, 그것은 단지
부분적인 성공일 뿐이다. 즉 관광 수입을 거두긴 했지만
빌바오를 금융 자본의 중심으로 만들지는 못했기 때문이다.
국가의 후원을 받는 문화 투자는 필수적일 수 있으나 이러한
목표를 달성하기에는 불충분했던 것이다.

　　　이와 반대로, 내가 이미 중국의 사례를 들었듯이
서구권 밖에 있는 아방가르드는 정치화될 수 있는 잠재력을
지닌 대안적인 공적 영역을 인큐베이팅하는 데 중요한 역할을
감당해왔다. 개념주의 미술의 언더그라운드 실천들은 중국과
마찬가지로 소비에트 연방에서도 비슷한 기능을 담당했다.
그리고 쿠바에서는 예술계가 반체제 운동의 목소리를 내는
원천이 되었다.[26] 실제로 엘리자베스 하니Elizabeth Harney는
그녀의 저서 『상고르의 그림자에서: 세네갈의 예술, 정치,

아방가르드In Senghor's Shadow: Art, Politics, and the Avant-Garde in Senegal, 1960–1995』(1960~1995)에서 세네갈이 식민지를 벗어나는 기간 내내 예술이 국가 건설에서 강력한 잠재적 역할을 하고 있음을 그려낸다.[27] 상고르Leopold Sedar Senghor[28]에게는 예술계의 수립이 세네갈을 수립하는 길 그 자체였다.

국가와 세계의 접촉

1995년 렘 콜하스[와 OMA, 브루스 마우Bruce Mau]가 낸 획기적인 책『S, M, L, XL』의 제목이 간단명료하게 주장하듯이, 디지털 네트워크에서처럼 건축 디자인에서도 스케일이 관건이다. 확장성(scalability)은 점증하는 엄청난 규모의 크기로 지속되는 포맷의 역량을 나타낸다. 연결 포맷―접속과 흐름을 결정하는 연결과 포맷의 구조적 절합―은 아주 작은 왜곡만으로도 확장될 수 있지만, 이때 연결 포맷이 실어 나르는 흐름의 크기―연결 포맷의 **통화**―는 그야말로 각기 다른 양적 차이를 낳게 된다. 예를 들어 타니아 브루게라의 〈일반 자본주의〉에서 참가자들 사이에 형성되는 비교적 친밀하고 대면적인 연결은 소박하고 인간적인 통화(혹은 힘)를 산출하는데, 그 통화는 구겐하임 빌바오의 수백만 관람객들과는 반대되는 또 다른

예술계의 부분집합으로 나타난다. 반면 빌바오의 수백만 관람객들은 작은 후기산업 도시를 위한 수입으로 수백만 유로를 생산할 뿐 아니라, 문화적이면서 경제적인 회생이라는 국제적인 이미지를 생산하는 힘이 있다. 가장 큰 규모의 연결—**국가와 세계**globe—에 근접할 때 확장성이라는 이슈는 더 이상 무시할 수 없다.

'히트수hits'와 '쿠키cookies'는 온라인 검색 가능성의 열쇠다. 네트워크의 규모가 커질수록(바꿔 말해 이미지의 포화 정도가 커질수록), 어떤 정보의 특정 단위를 검색하는 것이 어려워진다. 여기서 해결책은 히트수와 쿠키다. 구글과 같은 검색 엔진은 그들이 응답받는 히트수에 따라 웹 페이지의 랭킹을 결정한다. 인위적으로 페이지 랭킹 등급을 올리려는 수많은 전략들이 등장하지만, 여기서 우리가 이 문제에 붙들릴 필요는 없다—진짜 문제는 연결의 밀도다. 웹 페이지에 링크들이 많을수록, 히트수는 더 많이 발생한다. 쿠키는 ID 태그를 지닌 작은 텍스트 파일들로 방문하는 웹사이트들에 의해 컴퓨터에 설치되는데, 이를 통해 정보를 저장할 수 있게 하고 유저가 다시 돌아왔을 때 인식할 수 있게 한다. 쿠키는 재인식과 검색을 용이하게 만드는 아이덴티티 태그identity tag다.

글로벌 경제에서 한 국가의 문화적 인지도 또한 히트수와 쿠키에 의존한다. 사스키아 사센Saskia Sassen은

세계화가 탈중심화를 이끌어야 한다는 상식적인 가정에도
불구하고, 뉴욕, 런던, 도쿄와 같이 (문화 시설은 말할 것도 없이)
테크놀로지 기반시설과 인적 자원이 고도로 집약된 세계적인
금융 대도시들이 글로벌 네트워크에서 허브와 중심점node으로
전에 없이 더 중심적이고 지배적이게 되었다고 주장했다.[29]
그러한 세계적 수도들은 **조밀화**densification에서 이윤을 얻는다.
즉, 매끈하게 짜인 도시 인근 지역에서부터 세계 각지로 이어진
빠른 전산망에 이르는 거대한 연결망을 통해서 말이다. 솔직히
말하자면, 뉴욕은 빌바오보다 더 많은 히트수를 얻는다. 이것이
아트 페어나 비엔날레가 전 세계에 걸쳐 급증하고 있는 이유다.
그것들은 문화적 조밀화를 위한 책략이다(이 책략은 언제나
금융의 조밀화와 밀접하게 연결되어 있다). 그것들은 세계가 문화적
통화에 투기하는 곳마다 일어나는 예술의 증권 거래다. 도널드
루벨이 말했듯이, "사람들은 이제 예술이 국제 통화라는 것을
깨닫고 있다."

　　'쿠키'나 아이덴티티 태그 또한 글로벌 예술 세계에서
핵심적인 것이 되고 있다. (텍스트, 사진, 비디오, 레디메이드
아상블라주에서) 개념미술이라는 국제적인 공용어의 개시에도
불구하고—일차적으로 '무표적인unmarked'[30] 서구권도 포함한
곳에서—예술가로 성공하기 위해서는 모든 특정 작업에서
다량의 '중국다움'이나 '아프리카다움' 혹은 '러시아다움'의

일부분을 쉽게 주고받을 필요가 있다. 실제로 레디메이드들의 세계화는 비교적 간단하게 이런 종류의 교환을 했다. 만약 당신이 [인도의 현대미술가] 수보드 굽타Subodh Gupta라면 거대한 해골에 인도 전통의 집기들을 집어넣을 것이다. 당신이 만약 런던이라는 세계 금융 도시에 거주하는 데이미언 허스트Damien Hirst라면, 그런 집기 대신 다이아몬드를 선택할 것이다. 그러나 프랭크 게리, 노먼 포스터 경, 혹은 렘 콜하스 같은 인물들이 자신들의 구조물을 통해 세계 각지의 공동체에 '정당성'을 부여해주는 것을 보면, 흥미롭게도 건축의 경우에는 오히려 그 반대의 사례가 나타나는 것 같다.

이매뉴얼 월러스틴Immanuel Wallerstein이 정의하는 세계화[31]에 따르면, 세계화는 노동 분업을 세계 각지로 분산시켜야 한다. 가령 특정 제품의 부품 생산은 멕시코와 인도네시아에서 이루어지고, 조립은 미국 남부에서 하고, 본사는 도쿄에 있는 식이다. 우리는 오늘날의 세계 경제에서 발전이란 (노동 착취형 제조업처럼) 부가가치가 매우 낮은 생산 양식에서부터 (투자은행처럼) 부가가치가 매우 높은 생산 양식에 이르기까지 연속적 단계로 이뤄진다고 알고 있다. 한 사례로, 인도에서 경제 활동의 비중은 생산에서 서비스 단계로 이동하고 있다.

소위 '체험 경제'[32]라는 개념으로 이름을 알리게 된

수보드 굽타, 〈종료된 정신(Mind Shut Down)〉, 2008. 2008년 런던 프리즈 아트 페어에서의 설치 광경. 스테인리스강과 낡은 기구, 240×150×205cm

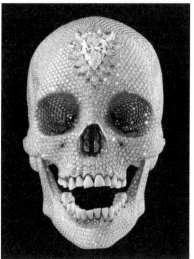

데이미언 허스트, 〈신의 사랑을 위하여(For the Love of God)〉, 2007. 화이트큐브, 런던.

제임스 H. 길모어James H. Gilmore와 B. 조지프 파인 2세B. Joseph Pine II는 최근에 이 글로벌 경제의 가장 높은 단계가 소위 진정성의 표현이라는 단계라고 주장했다. 그들의 초창기 저술 『체험의 경제학Experience Economy』에서 처음 소개된 이 위계를 그들이 얼마나 그럴싸하게 설명하고 있는지 보자.

경제학자들은 일반적으로 세 가지 공급재(원자재, 소비재, 서비스)를 인정한다. 그러나 우리는 여기 두 가지 공급재, 즉 체험과 변형이 더 있다는 것을 알아차렸다.

- **원자재**는 자연에서 나오거나, 발굴하거나 경작해서 추출해낸 것들이며 …… 그다음 시장에서 가공되지 않은, 대체 가능한 공급재로 교환된다.
- **소비재**는 원자재로부터 제조된 유형의 물건이다.
- **서비스**는 개별적인 고객들을 위해 제공되는 무형의 활동이다.
- **체험**은 타고난 사적인 방식으로 개인들에 연루되는 기억 가능한 사건이다.
- **변형**은 고객들을 자신의 어떤 차원으로 변화시키도록 인도하는 유효한 결과물이다.[33]

이 사다리의 모든 단계에서, 즉 자연에서 추출해낸 원자재라는 가장 낮은 단계부터 고객의 영혼psyche을 목표로 삼는 변형의 단계까지 길모어와 파인은 갈수록 고객맞춤화의 정도가 점점 더 커진다는 점을 인식했다. '소비재'는 고객맞춤화된 원자재, '서비스'는 고객맞춤화된 소비재이고, '체험'은 고객맞춤화된 서비스, '변형'은 고객맞춤화된 체험이다.

　　예술과 건축은 변형된 체험의 전형이다. 그리고 이것이 바로 최근 이탈리아, 그리스, 이집트, 페루 등에서 다른 나라 컬렉션들이 보유한 '자국의native' 문화재들을 돌려달라고 요구하며 자신들의 문화적 진정성authenticity(원본성)을 주장하는 데 열을 올리고 있는 이유다. 그것은 또한 왜 동시대 미술이 중국과 같은 나라들에서 부드러운 외교 수단이 되고 있는지 설명해준다. 예술은 원자재와 체험 둘 다로서 세계화의 전형적인 대상이다. 예술은 진정성에 굶주린 경제에서 전위의 자리를 차지한다. 예술은 특별한 종류의 통화 교환을 실행한다. 문화적 차이가 자산이 되고 엔화, 인민폐, 유로, 달러처럼 거래되는 통화 교환 말이다. 그러나 예술은 결코 완전히 화폐가 되지는 않는다. 오늘날의 예술에는 더는 20세기 초와 같은 유형의 아방가르드가 없긴 하지만, 20세기 초의 제스처를 반복하는 데 지나지 않았던 네오아방가르드도 없다. 이제 이미지들은 유토피아를 창출하고자 하는 목표를

갖지 않는다. 이미지들은 외교적 포트폴리오를 갖는다(그리고 때때로 대사관에서 일어나는 일처럼 그들은 잠입자, 스파이, 트로이의 목마로서 행동한다). 우리는 아방가르드를 대신해 화폐가 된 형태의 통화 교환과 화폐가 되지 않는 형태의 통화 교환 둘 다를 갖고 있다. 이것이 검색의 인식론 아래 작동하는 연결성의 **힘**power이다.

1. 내가 사용하고 있는 포맷(format)이란 용어는 브루노 라투르의 '아상블라주(assemblage)' 개념에서 영향을 받았고, 거기서 영감을 얻은 것이다. 라투르는 행위자-네트워크 이론을 정립하면서 '사회적인 것(the social)'이라고 알려진 그 어떤 선재하는 실체도 없다고 역설한다. 대신, 사회적인 것은 특정한 유형의 연합을 통해 조립되고 구축되어야 한다. 이 특정한 유형의 연합이 내가 예술이라는 맥락에서 포맷이라고 부르고 있는 것이다. 실제로 이러한 조립 행위는 라투르에게서 유사 시각적인 혹은 뮤즈적인 특징을 지닌다. "그래서 연구한다는 것은 공동 세계의 구성요소들을 모으거나 배치한다는 의미에서 항상 정치를 행하는 것이다." Bruno Latour, *Reassembling the Social*, 256. 데이비드 서머즈(David Summers) 또한 세계의 예술에 대한 종합적인 설명을 야심차게 제시하고 있는 책 『실제 공간들』에서 포맷이라는 용어를 사용했다. 서머즈에게 이 용어는 가상공간과 현실 사회 공간의 유기적 결합을 의미한다. "관람자가 가상공간과 만난다는 것은 그것이 어떤 광대한 파노라마나 끔찍한 전투 장면과 만나기에 앞서, 사적이자 사회적인 공간에 있는 문화적으로 특정한 포맷(예를 들어 스크린, 제단화polyptych, 책) 앞에서 일어나는 일이다." David Summers, *Real Spaces: World Art History and the Rise of Western Modernism* (London: Phaidon Press, 2003), 44. 나는 이러한 정의에 대해 이의가 없다. 단 내 자신의 정의는 이보다 더 이종적인 것들조차 포맷이 될 수 있다는 것이다.

2. 크리스 앤더슨(Chris Anderson)은 그의 영향력 있는 책 『롱테일(The Long Tail)』에서 모든 것이 접속 가능한 디지털 경제에서 경제적 과제는 유용한 제품을 만들기보다 접속 가능한 제품을 만드는 것이라고 주장한다. 그의 분석은 내가 소위 '검색의 인식론'이라는 것을 깊이 생각해보는 데 근본적인 도움을 주었다. 다음을 참고하라. Chris Anderson, *The Long Tail: Why the Future of Business Is Selling Less of More*

(New York: Hyperion, 2006);
[한국어판] 크리스 앤더슨, 『롱테일
경제학』, 이호준, 이노무브그룹
옮김(랜덤하우스코리아, 2006).

3. [옮긴이주] 데이터 마이닝(data
 mining)은 저장된 대량의
 데이터들에서 체계적이고
 자동적으로 어떤 통계적 규칙이나
 패턴, 다시 말해 일종의 지식을
 찾아내는 것이다.

4. Rem Koolhaas, editor-in-chif,
 and Brendan McGetrick, editor,
 Content (Cologne: Taschen, 2004).

5. Rem Kookhaas, "junkspace," in
 ibid., 162. 콜하스는 이 에세이를
 일종의 독창적인 성명서처럼
 만들어 여러 지면에 실었다.

6. 내가 인용한 표현은
 초현실주의자들이 사랑했던
 로트레아몽 백작의 유명한 표현을
 연상시킨다. 그는 한 어린 소년과
 만난 순간을 "해부대 위에 놓인
 재봉틀과 우산의 우연한 만남처럼
 아름답다"고 묘사했다. 콜하스가
 초현실주의에 매혹되어 있었다는
 사실은 이미 그의 책 *Delirious
 New York: A Retroactive Manifesto
 for Manhattan* (New York:
 Oxford University Press, 1978)에서

풍부하게 입증되었다.

7. Koolhaas, "junkspace," 166.

8. 자에라폴로에 따르면,
 외피(envelope)는 단순히
 장식적인 막이 아니다. 그것들은
 건물의 프로그램과 그 장소
 사이에 역동적인 인터페이스를
 형성한다(그에게 인터페이스란
 물질적인 것이자 **정치적인** 것이며,
 기술적인 것이자 상징적인 것이다).
 그가 언급한 대로, "정치적
 도구로서 외피를 특히 주목하는
 이유는 외피가 시스템을 제한하고
 그 안팎으로 드나드는 에너지와
 물질의 흐름을 규제하는 요소로
 구성되어 있다는 점이다."
 Alejandro Zaera-Polo, "The
 Politics of the Envelope: A Political
 Critique of Materisalism," *Volume
 17* (2008): 104.
 소몰이 "형태는 투사적
 (PROJECTIVE)이다. …… 칼
 안드레(Carl Andre)의 말을 살짝
 바꿔 인용해보자면, 형태는
 존재하지 않는 것 안에 있는
 구멍이다"라고 선언했을 때,
 나는 그의 **형태**(shape)란 말이
 이 [외피와] 비슷한 무언가를
 뜻한다고 생각한다. 다음을 보라.

R. E. Somol, "12 Reasons to Get Back into Shape," in *Content*, 86–87.
여기서 투사적이라는 용어는 아주 중요하다. 왜냐하면 최근의 건축 담론에서 투사는 (건축의 공간적·사회적 이데올로기를 파악하거나 약화시키는 것으로 이해되었던) '비판(critique)'으로부터 벗어나 새로운 도시의 가능성—새로운 플랫폼이나 물리적 공유재—을 일구는 방향으로 움직이고 있다는 신호이기 때문이다. 이런 측면에서 형태는 단지 건물의 외곽이 아니라, 자에라폴로의 외피와 유사한 활동적인 동인으로서, 새로운 행위 패턴들을 유발시키거나 그런 패턴을 위한 장을 마련해줄 수 있는 것이다. 소몰과 사라 휘팅(Sarah Whiting)은 2002년 에세이 「도플러 효과와 다른 모더니즘 무드에 관한 소고(Notes Around the Doppler Effect and Other Moods of Modernism)」에서 이를 다음과 같이 언급했다.

"비판적 변증법이라는 대항 전략에 기대지 않는 투사의 전략은 도플러 효과(한 파동을 발생시키는 원천과 그 파동을 관측하는 관측자가 상이한 상대 속도를 지닐 때 파동에서 감지된 주파수의 변화)와 유사한 그 무엇을 채택한다. …… 비판적 변증법이 건축의 영역과 원리를 규정하는 수단으로서 건축의 자율성을 수립했다면, 도플러 건축은 건축의 수많은 우연성에 대응할 수 있는 정합성을 인정한다. …… 도플러적인 것은 과거를 돌아보거나 현 상태를 비판하는 것이 아니라, 대안적인(반드시 대립적인 것만은 아닌) 배치나 시나리오를 투사한다."

Robert Somol and Sarah Whiting, "Notes Around the Doppler Effect and Other Moods of Modernism," in *Constructing a New Agenda: Architectural Theory 1993-2009*, ed. A. Krysta Sykes (2002; repr., New York: Princeton Architectural Press, 2010), 196–97.
주요한 건축 이론가들이 다양한 속도(예를 들어 도플러 효과)를 지닌 '투사적' 건축을 **시나리오**(scenario)—관계 미학에 연관된 티라바니자 같은 작가들이

애호한 용어—라고 묘사한
것은 단순히 우연의 일치라고
볼 수 없는 것 같다. 외피, 형태,
시나리오는 모두 이미지의 흐름을
포맷하는 수단들이다.

9. RoseLee Goldberg, "Interview,"
in *Tania Bruguera* (Venice: La
Biennale di Venezia, 2005), 2.

10. [옮긴이주] 웨더 언더그라운드
(Weather Underground
Organization, WUO)는 1969년대
말 대학 캠퍼스 내 베트남 전쟁
반대운동으로 출현하기 시작해
1970년 초 미국 정부에 대항하는
급진적 무장 좌파 조직으로
성장했다. 1973년 미국이 베트남과
평화조약을 체결한 이후 붕괴되기
시작해 1977년경 자취를 감췄다.

11. 이 작업을 목격한 또 다른 이의
설명이나 비평적 독해는 다음을
참고하라. Carrie Lambert-Beatty,
"Political People: Notes on Arte
de Conducta," in *Tania Bruguera:
On the Political Imaginary* (Milan:
Edizioni Charta; Purchase, N.Y.:
Neuberger Museum of Art, 2009),
36-45.

12. 다음을 참고하라. Benedict
Anderson, *Imagined Communities:
Reflections on the Origin and
Spread of Nationalism* (London:
Verso, 1983); [한국어판] 베네딕트
앤더슨, 『상상된 공동체』, 서지원
옮김(길, 2018).

13. Nicolas Bourriaud, *Relational
Aesthetics*, trans. Simon Pleasance
and Fronza Woods, with the
participation of Mathieu
Copeland (Dijon: Les Presses
du réel, 2002), 22; [한국어판]
니콜라 부리오, 『관계의 미학』,
현지연(미진사, 2011).

14. [옮긴이주] speculation은 사변,
투기 두 의미를 지니고 있다.
조슬릿은 speculation이란 말을
통해 예술이 사회적인 것에 대해
수행하는 철학적 사변과 투기라는
두 양면성을 독자들이 번갈아
생각해보도록 의도하고 있는
듯하다.

15. Thomas Hoving, *Making the
Mummies Dance: Inside the
Metropolitan Museum of Art* (New
York: Simon & Schuster, 1993), 48.

16. 다음 글에서 인용된 호빙의 말.
John McPhee, "A Roomful of
Hovings," in *A Roomful of Hovings
and Other Profiles* (New York:

Farrar, Straus and Giroux, 1968),
62. 이 글에서 호빙 또한 마리
앙투아네트의 개집을 언급한다.

17. Hoving, *Making the Mummies
Dance*, 49.

18. American Association of
Museums, "Code of Ethics
for Museums" (2002), http://
www.aam-us.org/, 강조는 나의
것.

19. Freda Nicholson, "Foreword,"
in Margot A. Wallace, *Museum
Branding* (Lanham, Md.: AltaMira,
2006), 2.

20. Wallace, *Museum Branding*, 2.

21. 새로운 세계적인 미술관들의
수사법이나 미술과 건축의
융합에 관한 중요한 설명으로는
다음을 보라. Hal Foster, *The
Art-Architecture Complex*
(London: Verso, 2011); [한국어판]
할 포스터, 『콤플렉스』, 김정혜
옮김(현실문화연구, 2014).

22. 월리스는 다음과 같이 썼다.
"시그니처 빌딩들은 3차원의
로고스이며, 아름답고 새로운
미술관들은 그곳 공동체들의
관심을 끈다." Ibid., 42.

23. Barbara Isenberg, *Conversations
with Frank Gehry* (New York:
Knopf, 2009), 137-38.

24. 다음을 참고하라. Arantxa
Rodriguez and Elena Martinez,
"Restructuring Cities:
Miracles and Mirages in Urban
Revitalization in Bilbao," in
*The Globalized City: Economic
Restructuring and Social
Polarization in European Cities*,
ed. Frank Moulaert, Arantxa
Rodriguez, and Erik Swyngedouw
(Oxford: Oxford University Press,
2003), 182.

25. Ibid., 201.

26. 다음을 보라. Sujatha Fernades,
*Cuba Represent! Cuban Arts, State
Power, and the Making of New
Revolutionary Cultures* (Durham,
N.C.: Duke University Press, 2006).

27. Elizabeth Harney, *In Senghor's
Shadow: Art, Politics, and the
Avant-Garde in Senegal, 1960-
1995* (Durham, N.C.: Duke
University Press, 2004).

28. [옮긴이주] 레오폴 세다르
상고르(Leopold Sedar Senghor,
1906~2001) 세네갈의 시인이자
정치가, 문화이론가로 세네갈의

초대 대통령을 지내고 5번의
임기를 역임했다.

29. 다음을 보라. e.g., Saskia Sassen,
*The Global City: New York,
London, Tokyo* (Princeton, N.J.:
Princeton University Press, 1991).

30. [옮긴이주] '무표적'이라는 말은
피부색이나 인종적, 민족적 차이가
표지되지 않는다는 의미로,
백인(남성, 미국 중심)의 정체성을
보편으로 상정하는 '예외주의'를
꼬집는 말이다.

31. 다음을 보라. Immanuel
Wallerstein, *World-Systems
Analysis: An Introduction*
(Durham, N.C.: Duke University
Press, 2004); [한국어판] 이매뉴얼
월러스틴, 『월러스틴의 세계체제
분석』, 이광근 옮김(당대, 2005).

32. B. Joseph Pine II and James H.
Gilmore, *The Experience Economy:
Work Is Theater & Every Business
a Stage* (Boston: Harvard Business
School Press, 1999); [한국어판]
제임스 H. 길모어, B. 조지프 파인
2세, 『체험의 경제학』, 김미옥
옮김(21세기북스, 2010).

33. James H. Gilmore and B.
Joseph Pine II, *Authenticity:
What Consumers Really Want*
(Boston: Harvard Business School
Press, 2007), 46–47; [한국어판]
제임스 H. 길모어, B. 조지프
파인 2세, 『진정성의 힘』, 윤영호
옮김(21세기북스, 2020).

힘

대학과 마찬가지로 예술계의 기관들은 순수한 연구에서부터 상업적 응용에 이르는 광범위한 스펙트럼의 지식을 생산한다. 대학은 경제학, 행정, 사회학, 과학의 영역에서 여론을 형성하는 전문가 및 사업가를 훈련시키고 고용한다. 가령 아카데미 경제학자들은 정책 입안자로서 광범위한 영향력을 행사하는데, 1990년대 경제 정책의 입안자로 영향력이 컸던 하버드대학의 제프리 색스Jeffrey Sachs 교수는 폴란드와 러시아 같은 이전 공산 국가들의 통제 경제에서 시장을 급속하게 자유화시킨 논쟁적인 '충격 요법' 경제 정책을 옹호한 것으로 악명 높다.[1] 게다가 정치와 아카데미 사이에 있는 회전문은 잘 돌아간다. 그 사례로 로버트 라이히Robert Reich 같은 인물은 포드, 카터를 거쳐 클린턴 행정부, 그리고 하버드대학, 브랜다이드대학, 캘리포니아 버클리대학의 요직을 두루 거쳤다. 산학의 영역에서 의료 및 하이테크 연구는 스탠포드대학, 펜실베이니아대학, 텍사스대학, 혹은 MIT와 같은 대학의 주요 수익을 창출해낼

수 있었다. 이런 대학의 실험실은 수익성 있는 신생 기업을
위한 인큐베이터 역할을 한다(다른 대학들은 스탠포드대학이
실리콘 밸리 육성에서 차지하는 역할을 더 많이 부러워하고 더
많이 따라한다). 전 세계적인 현상은 아니더라도, 미국에서
인문학자가 대중의 지성에 영향력을 미치는 일은 흔치 않다.
그러나 폭넓은 관객들과 미술사 연구 사이의 고도로 가시적인
인터페이스인 미술관계museum world는 미술의 '대학'으로 기능할
수 있고 또 그렇게 기능한다.[2] 미술관에는 명망 있는 교육
기관만큼이나 엄청난 재화가 거대한 지식 창고와 결합한다.[3]
이것은 정보의 축적 관련해서는 비교적 구식 모델이다. 구글은
그러한 모델이 업데이트된 포맷을 보여준다. (이렇게 보면 지금
현존하는 가장 성공적인 온라인 소셜 네트워크인 페이스북이
세계에서 가장 부유한 대학인 하버드에서 시작되었다는 점은 참으로
적절한 사례라 할 것이다.)

그렇다면 미술관에서 미술은 막대한 자본을 개인의
창조성이나 문화적 정체성에 연결시키는 셈이다. 이 독특한
포맷은 아주 중요한 두 가지 이데올로기적 과제를 수행한다.[4]
첫째, 미술관은 엘리트 계층의 사적인 예술 축적을 '대중'을
위한 공적 이익으로 변형시킴으로써 엘리트 계층의 자산을
'세탁한다.' 바꿔 말하자면 미술관들은 위험성이 큰
후기자본주의 금융 산업에서 초래된 불평등한 재화의 분배를

민주화하는 것처럼 보인다는 것이다.[5] 미술관 자체도 예술에 다양한 방식으로 투기한다. 그 투기는 단지 예술 자체의 가치를 토대로 삼는 것뿐만 아니라, 부동산 투자, 위성 미술관이나 갤러리의 확산, 투어 전시, 기념품 판매, 온라인 판매, 값비싼 인하우스 레스토랑, 지적 재산권과 복제품, 출판과 같은 예술의 많은 파생물들에 근거해 실행된다. 아마도 수익과 관련해 대부분의 예술계 기관들이 가장 크게 의존하는 것은 정부 지원뿐 아니라 부유한 개인들과 기업들의 투자를 끌어들이는 예술의 능력일 것이다.

미술관의 두 번째 이데올로기적 기획은 미학적, 철학적인 것이다. 미술관은 예술작품들을 집대성한 백과사전으로서 이미지에 세속적 형태의 지식이라는 지위를 승인하고 이를 탐구하는 데 기여한다.[6] 미술관이 출현하고 하나의 제도로 개화하는 기간 내내—이는 근대의 시기와 맞아 떨어진다—사실 작품이 소비되고 그것에 가치가 부여되는 방식은 극적으로 변화해왔다. 사람들은 더 이상 예술에서 부재하는 것을 현전케 하는 능력, 예를 들어 조상이나 신들의 체현이라든가 성스러운 환상을 보여주는 능력을 높이 사지 않게 되었다.[7] 오히려 예술은 세속적인 내용을 전달하는 능력, 즉 지식을 미적 형식으로 발현하는 능력에 가치를 두기 시작했다. 근대미술의 시대, 그 기원을 길게는 르네상스까지

확장시키거나 20세기 중반 혹은 더 전통적인 시기 구분에 따라
프랑스 혁명과 함께 시작되었다는 그 시대를 한스 벨팅Hans
Belting은 "예술의 시대era of art"라고 불렀다.[8] 벨팅에 따르면, 이
기간에 **선행했던** 것이 **이미지**의 세계였으며, 그는 이 이미지를
그 자체의 힘과 행위성이 부여된 살아 있는 저명인사로
정의한다. 그렇게 살아 움직였던 이미지는 '예술의 시대'를
맞이하면서 그 이미지를 만든 작가에게 자신의 행위성을
양도했다. 예술가의 재능을 숭배하기 위한 토양을 풍요롭게
만들 자양분을 제공하면서 말이다. 르네상스에 이르러 예술과
세속적 지식의 근대적 결합이 시작되었으며 형식상으로는
장인적 실천과 인문주의 학식이 융합되었다. 그러한 결합은
부르주아 주체가 자신의 개인적인 요구와 욕구, 정치적 신념을
예술을 통해서 발화할 수 있었던 19세기의 고안물—흔히
낭만주의와 연관된다—로 발전했으며, 종국에는 20세기 초
역사적 아방가르드가 그토록 강렬하게 발전시켰던—흔히
고도로 정치화된—지각에 관한 다양한 최종 단계의 비판들로
분출되었다. 여기에서 중요한 점은 그러한 세속적이고
자의식적인 형태의 지식과 이미지의 결합이 꼭 모방적일 필요는
없다는 점을 강조하는 것이다. 예를 들어 칸딘스키, 몬드리안,
말레비치와 같은 다양한 작가들이 실천한 비대상적 회화는
풍부한 내용들—다양한 유형의 철학적이고 유토피아적인

의미들—로 채워졌다.

　　나는 『예술 이후』에서 20세기에 일어난 방대한 이미지 군집의 폭발을 '예술의 시대'의 붕괴와 연결시키고자 한다. 사방에 편재하는 이미지가 포화에 달한 조건에서 이미지가 세속적 지식—특히 자기 인식 혹은 타자에 대한 인류학적 인식—을 구성하는 방법을 증진시키고 조사하기 위한 전위대라는 근대미술의 목적은 그 절박함을 잃어버렸다. 왜냐하면 오늘날의 시각문화 속에서 살아가는 모든 이들은 이미지의 복합적인 소통 능력이 자명한 것이라고 상정하기 때문이다. 그 결과, 이미지가 새로운 내용을 전달하는 방법에 관해 중요하고도 유익한 발견으로 이끄는 개인의 창조적 추구로 정의된 '예술'은 기존 내용을 포맷하고 재포맷하는 검색의 인식론에 자리를 내어주었다. 이러한 변화의 주요한 결론은 예술이 이제 이미지의 군집 안에서 주름fold, 분열disruption, 혹은 사건으로 존재한다는 것이다. 이것이 바로 내가 포맷이라고 정의하는 바다. 그런 일의 발생이 셰리 레빈의 〈우편엽서 콜라주〉에서 특징적으로 나타나는 '반복repetition'만큼이나 응집된 것일 수도 있고, 빌바오에서부터 아부다비까지 전 세계 도시들의 개발 동력이 되기 위해 구겐하임 미술관이 벌이는 책략만큼이나 팽창적인 것일 수도 있다. 내가 줄곧 이야기해왔듯이, 사실 우리는 이러한

링크들을 상호 배타적인 것으로 간주하지 말아야 한다. 예술은 매우 다양한 연결을 동시에 구축할 수 있다. 예술 **이후**에는 링크가 공간, 시간, 장르, 스케일을 놀랍도록 다양한 방식으로 가로지르는 네트워크의 논리가 도래한다.

　　어떤 관점에서 볼 때 예술계의 구조가 고등 교육을 연상시킨다면, 또 다른 관점에서는 그 구조가 고도로 자본화되고 잘 조직된 시각 엔터테인먼트 형식이라는 점에서 영화 산업과 닮아 있다. 다른 엔터테인먼트 산업처럼, 예술계는 정교한 분배 네트워크(미술관, 쿤스트할레, 아트 페어, 비엔날레, 갤러리, 일간지, 웹사이트, 셀 수 없이 많은 특화된 잡지들)를 갖추고 있고, 주요한 영구 소장품이나 블록버스터 전시들을 보려는 대규모 관객들을 끌어 모을 수 있는 능력이 있다. 여타 엔터테인먼트 산업처럼 미술계는 중요한 경제적 영향력을 행사하고, 국가주의 주장을 표출하고, 세계적인 거대 도시들에서 집중적으로 생산되는 경향을 띠어왔다. 설령 한편으로 미술관 조직이 하나의 유사 우주로서 시각적 지식을 생산하는 근대미술의 기획을 예증한다 하더라도, 엔터테인먼트와 미술계의 근접성은 두 번째 이데올로기적 기획, 즉 대안적인 이미지 세계의 저장고가 되기 위한 책략에 해당한다. 이러한 유토피아적 꿈이 바로 19세기에서 20세기에 이르기까지 한편에서의 현실도피적인 환상과 다른 한편에서의

급진적인 정치적 유토피아라는 상반된 양 극단을 가로지르는 광범위한 스펙트럼의 예술적 전략을 만들어낸 동기였다. 그러나 이미지의 지위에 관한 현대미술의 인식론적 연구가 그러했던 것처럼 현대미술의 유토피아적 능력도 다시 한 번 허를 찔린다. 이국적인 경험의 욕구를 외국 문화에 투사하는 여행이나 관광에 대한 여력이 많아진 것은 물론, 유튜브나 비메오와 같은 웹사이트, 컴퓨터 게임을 포함한 고도로 정교해진 엔터테인먼트 산업, 모바일 멀티미디어 플랫폼으로 기능하는 휴대폰과 태블릿, 영화, 텔레비전으로 포화된 세계에서 예술은 단지 대안적인 현실성을 산출하는 수많은 생산자 가운데 하나일 뿐이다.

그러나 나는 이것으로 예술이 끝났다고 말하고 싶은 게 아니다—그러한 이야기는 **포스트**post라는 접두사의 논리이지 **이후**after라는 더 넓은 의미를 지닌 접두사의 논리는 아니다. **이후**는 셰리 레빈이 워커 에반스Walker Evans의 작업을 다시 찍은 작업에서 〈워커 에반스를 따라서After Walker Evans〉라는 제목으로 제시했듯이, 일종의 재생산 및 재맥락화의 전략을 의미한다. **이후**는 '잔상afterimage'이라는 내포적 의미connotation에서, 혹은 생산의 계기에 뒤따라 유통되는 이미지의 생애라는 함축적 의미implication에서 파열이라기보다는 연속성과 반향反響을 상정한다. '예술의 시대' 이후 도래하는 것은 예술이 이질적인

포맷들을 가지고 조립하는 새로운 종류의 힘이다. 예술은
사회 엘리트, 현학적인 철학, 재현을 다루는 다양한 실기實技,
대규모 대중, 의미를 부여하는 담론 등을 이미지, 금융 투기,
국가(민족)나 종족 정체성ethnic identity의 주장과 연결시킨다.
내가 언급해온 비슷한 산업들—고등 교육이나 엔터테인먼트—
가운데 어떤 것도 정확하게 이런 포맷을 취하고 있지는 않다.
예를 들어, 예술계는 세련된 철학적 담론과 연관된 가치
있는 문화 자본을 대중적 관심이나 노골적인 금융 권력에
연결시킨다. (금융권과의 연결은 더욱 비밀스럽게 하면서도 대중과의
접근은 더욱 제한되어 있는) 대학도, (고급문화에 대한 의탁이
기껏해야 별 볼 일 없는) 영화 산업도 이러한 조합을 성취해내기
어렵다. 말하자면 예술이 취하고 있는 특별한 포맷이 독특한
형태의 힘을 예술에 부여한다. 핵심은 정치적 부정negation의
자세를 취함으로써 이러한 힘을 부인하거나, 혹은 그 힘을 '다
팔아치워야' 한다는 공포에 휩싸여 그 힘을 카펫 밑에 쓸어
숨겨버리는 것이 아니라, 이 힘을 **이용**하는 것이다.[10]

　　1960년대 후반부터 제도비판의 범주로 분류되는
많은 작업들은 예술의 힘을 충분히 규정하지도 않고, 또
그것을 사실상 소멸시키다시피 하지도 않은 채 그 힘을
패러디한다. 미술관(혹은 예술계의 다른 기관들)의 조건을 틀
짓는 것이 바로 예술작품이라고 주장하는 것은 분명 틀린

말은 아니지만, 그러한 주장에는 예술이 복합적인 포맷을 더욱 창조적으로 활용하기보다 미술관의 이데올로기적인 자기표현을 주어진 대로 수행하는 것을 당연시 여기는 경향이 있다. 제도비판을 가장 효과적으로 수행한 선구적인 작업을 꼽자면, 한스 하케Hans Haacke의 〈샤폴스키 등의 맨해튼 부동산 보유물―1971년 5월 1일 현재의 실시간 사회체계Shapolsky et al. Real Estate Holdings, a Real-Time Social System, as of May 1, 1971〉(1971)를 떠올릴 수 있을 것이다. 이 작품은 샤폴스키 가문으로 연결되는 미로와 같은 위장 회사들과 합명 회사들을 통해 소유한 뉴욕시의 수십 채 공공 빌딩의 소유권에 얽힌 복잡미묘한 관계를 지도로 표시했는데, 예술의 힘이 재산 소유권이라는 착취적인 형태와 연루되어 있어 어쩔 수 없이 부정적이거나 공격적이라는 점을 시사하는 데 성공했다. 더 최근 들어 알렉산더 알베로Alexander Alberro는 제도비판을 다룬 작가들의 글 모음집 서문에서 진보적인 작가들이 예술계를 완전히 건너뛰고자 한다고 주장했다. "알티엠아크®™ark, 리포히스토리RepoHistory, 예스맨The Yes Men, 서브로자subRosa, 락스미디어콜렉티브Raqs Media Collevtive, 전자방해극장Electronic Disturbance Theater[11]과 같은 그룹들은 예술 제도와는 동떨어져 있는 다양한 영역에 효과적으로 개입하기 위해 미디어 전략들을 개발한다."[12] 이 책의 공동편집자 알렉산더 알베로와

블레이크 스팀슨Blake Stimson에 따르자면, 제도비판의 역사는
예술계의 부패한 권력을 까발리는 초기 전술로부터, 바로 그
동일한 예술 기관들을 정치적으로 부적절한 것으로 은연중
무시해버리는 전술로 나아갔다는 것이다. 이렇게 되면 예술의
힘은 윤리적으로 타락한 것일 수도 있고 그 힘은 실재하지 않은
것일 수도 있다는 뻔한 비판적 모순으로 나아가게 된다. 이는
필연적으로 예술의 힘을 **가상적인**virtual 것으로—자본과 같은
다른 종류의 '실제적real' 힘에 대한 징후적 반영으로—여기는
오랜 경향으로 귀결된다. 반대로, 나는 예술계라는
조직—예술계의 포맷—이 자본의 효과인 한, 그것이 진짜
현실이란 점을 밝히려고 노력해왔다. 예술이 성취해낼 수 있는
역량은 그저 작품의 구매에 있는 것이 아니라, 모든 국가들이
자기 이미지를 구축하고, 지역과 도시를 변모시키고, 외교적
정체성을 구축하는 데 있다. 사실 예술의 이와 같은 힘이
지금보다 더 대단했던 적은 없었다.

　　예술의 힘에 대해 부정적이거나 부끄럽게 여기기보다
그 힘을 긍정적으로 (그리고 공격적으로) 사용함으로써
내가 의도하는 바를 보여주는 사례를 이야기해보겠다.
아이웨이웨이는 새로운 전시 형태를 개척하고, 중국 작가들을
위한 환경을 구축하는 데 명성을 떨치고, 서구 예술계의
미술관, 갤러리, 비엔날레에서 성공을 거둠으로써 자신의

국제적인 인지도를 쌓아올리는 데 **투기해왔다**speculated. 그의 세계적인 유명세는 잠시나마 그가 반체제 발언들을 할 수 있도록 엄호해주는 역할을 했으며, 그는 이러한 기회를 움켜잡았다. 한 예로 그는 2008년 쓰촨 대지진으로 부실하게 지어진 학교 건물이 파괴되면서 사망한 어린 학생들의 통계 자료를 2006년에서 2009년까지 자신의 블로그에 지속적으로 게시했다. 그 일로 2011년 봄 중국 당국은 81일 동안 그를 구금시키기도 했다. 아이웨이웨이의 정치적인 작업은 작품으로만 귀결된 것이 아니라, 힘의 실행을 낳았다. 동시에 아이웨이웨이는 이주하는—사람들과 사물들의— **군집**population이라는 개념에 형태를 부여했다. 그는 2007년 카셀 도큐멘타 12를 위한 작업에서 1,001명의 중국인을 독일 카셀로 수송했는데, 그들 중 다수는 한 번도 중국을 떠나본 적 없는 사람들이었다. 함께 운송된 명/청 왕조 시대의 의자들 1,001개는 전시를 방문한 대부분의 관객들에게 개개인들로 비쳐질리 없는 그 중국 여행객들의 말없는 대리자(상품)로서 자리했다. 아이웨이웨이는 〈동화Fairytale〉에서 이미지의 힘을 비판하지 않았다. 그는 공간적으로든 상상적으로든 사람과 사물을 실어 나르는 예술의 힘을 **활용했다**. 이것이 **예술 이후** 우리가 갖게 된 정치적 지평이다.

　　모든 작가들이 아이웨이웨이처럼 똑같이 예술의 힘에

아이웨이웨이, 〈동화〉, 2007. 작가(오른쪽)가 이 퍼포먼스 작품의 일환으로 도쿠멘타 12에
참석한 1,001명의 중국인 중 현장에 도착한 일부 그룹을 반기고 있다.

투기하는 기회와 능력을 갖추는 것은 아니다. 그러나 모든 작가들은 어떤 방식이로든 그렇게 할 수 있다. 그리고 나는 그렇게 해야 **한다**고 생각한다. 나는 이미지 파워—다면적 가치가 있고 복합적인 링크를 시각적 수단을 통해 포맷하는 능력—가 뚜렷이 구별되는 사물들이 아닌 네트워크에서 나온다고 믿기 때문에 이미지 군집의 중요성을 강조했다. 이것이 의미하는 바는 예술작품들이 네트워크를 작품의 형태로 구축하는 방식을 개발해야 한다는 것이다. 예를 들어, 이미 존재하는 내용을 **다시 틀 짜기, 포착하기, 되풀이하기, 기록하기**—네트워크를 작품의 분명한 '토대'로 삼는 모든 미학적 과정—를 통해서 말이다. 한나 아렌트Hannah Arendt는 이미지의 힘과 관련해 힘과 폭력의 구분을 중요시했다. 아렌트는 중요한 에세이 「폭력에 대하여On Violence」에서 다음과 같이 말한다. "**힘**은 단지 행하는 인간의 능력이 아니라, 협력하여 행하는 인간의 능력에 부합한다. 힘은 결코 한 개인의 소유물이 아니다. 힘은 집단에 속하는 것이고 오직 그 집단이 지속되는 한에서만 존속한다." 이러한 힘은 아렌트가 다음과 같이 정의하는 폭력과는 구별된다. "[폭력은] 도구적 성격이 특징이다. 폭력은 현상학적으로 위력strength에 가깝다. 폭력의 기구들은 다른 모든 도구들처럼 자연스러운 위력을 증대시킬 목적으로 고안되고 사용되기 때문이다. 폭력의 기구들은 최종

전개 단계에 이르면 그 목적을 대체할 수 있다."[13] 만약 인간 집합체에 관해 아렌트가 말한 바를 이미지 군집에 적용한다면, 우리는 연결성이 힘을 생산한다는 나의 주장을 뒷받침할 이론적 기반을 발견할 수 있을 것이다. 예술계를 벗어날 필요도 없고 예술계의 능력을 폄하할 필요도 없다. 그 대신 우리는 예술의 잠재적인 힘을 인식하고 이를 창의적이고 진보적인 방식으로 새롭게 활용해야 한다. 우리의 진짜 작업은 **예술 이후에** 예술이 포맷하는 네트워크에서 시작된다.

1. 하버드대학 자문단뿐 아니라
국제통화기금 정책에 의한
러시아에서의 '충격 요법'에
대해 설득력 있게 비판하고
있는 글로는 다음을 참고하라.
Joseph E. Stiglitz, *Globalization
and Its Discontents* (New York,
Norton, 2003), esp. chaps.
5 and 7; [한국어판] 조지프
스티글리츠, 『세계화와 그 불만』,
송철복 옮김(세종연구원, 2020).
스티글리츠는 폴란드 정부가
더 점진주의적 정책을 포함한
다각도의 접근을 채택했기
때문에 폴란드 상황을 '충격
요법'과 혼동하지 말아야 한다고
주장한다.

2. 예술이 수행하는 대학의
기능은 두 가지 더 부가적인
방식으로 전개된다. 첫째는
'보편적인(universal)' 미술관이
되고자 한다는 대의로 세계
각지의 예술품들을 구매해
컬렉션을 구축하는 방식이다. 분명
이런 대의를 흉내라도 낸 것은
단지 소수의 미술관들뿐이었지만,
모든 미술관들은 아이들과 성인을
위한 파견 및 교육이라는 두
번째 전략을 좇았다. 미술관들은
자신들이 이미지 자산을 엄청나게
축적하는 행태를 정당화하기 위해
스스로를 교육 기관으로 만든
것이다.

3. 나는 예일대학의 종신 교수로서
내가 이처럼 지식과 자본을
축적하는 시스템 안에 연루되어
있다는 사실을 기꺼이 인정한다.

4. 미술관 일반의 이데올로기적
교의를 직접 반박하는 동시대
미술가들이 그 제도의 전반적인
견해에 어떤 손상도 입히지 않은
채 미술관에서 전시하는 경우가
종종 있다.

5. 내가 여기서 채택하고 있는 모델이
대부분 개인적인 자금(그러나
세금을 부과하지 않는 게 당연시될
정도로 공식적으로는 '공적'이라고
여겨지는 펀드)을 통해 운영되는
미국의 미술관들을 근거로
하고 있다는 점은 인정한다.
그러나 내가 도출해내고자 하는
결론들은 전 세계적인 미술관들에
해당한다. 미술관들이 대개
공적 자금에 의해 운영되는
유럽과 같은 지역에서 미술관의
이데올로기적인 메시지는 국가적
아젠다와 더 밀접하게 관련되어
있다. 이는 그리스와 이탈리아에서

벌어지고 있는 예술품의 본국 송환 노력에서 볼 수 있듯이 갈수록 노골적으로 드러나고 있다. 개발도상국에서 새로운 미술관들—이 미술관들은 대개 근대미술과 동시대 미술에 초점을 맞추고 있다—이 확산하는 추세는 미국 미술관들과 꽤 유사한 목적에 봉사하고 있다. 이들의 전형적인 경향은 코스모폴리탄 엘리트의 일부로서 자신들의 지위를 주장하고자 하는 부유한 개인들의 프로젝트들이거나, 개발 프로젝트와 직접적으로 관련된 것들이다. 그러한 미술관 모델의 세계화에 관한 특화된 연구와 전반적인 관찰을 탁월하게 보여주는 자료로는 다음을 참고하라. Hans Belting and Andrea Buddensieg, eds., *The Global Art World: Audiences, Markets, and Museums* (Ostfildern, Germany: Hatje Cantz Verlag, 2009). 이 책에서 특히 흥미로운 논의로는 이스탄불의 부유한 컬렉터가 세운 사립 미술관에 관한 사박 아즐란(Savac Arslan)의 논의 「이스탄불의 기업 미술관(Corporate Museums in Istanbul)」(236~55)과 오스카 호힝케이(Oscar Ho Hingkay)가 아시아의 미술관을 아시아의 개발 어메니티(amenity)로 설명하고 있는 글, 「정부, 비즈니스, 대중—아시아의 미술관 개발(Government, Business, and People: Museum Development in Asia)」(266~77)이다. 여기서 호힝케이는 "지금 상하이에는 스타벅스보다 더 많은 미술관이 지어지고 있다"(266)는 놀랄 만한 이야기를 하고 있다. 벨팅은 「글로벌 아트로서의 동시대 미술: 비판적 견적서(Contemporary Art as Global Art: A Critical Estimate)」라는 서문에서 "페르시아만 국가들은 예술계가 경제적·문화적 발전의 도구로서 어떻게 기능하는지 보여주는 탁월한 실험 사례를 제공한다"고 주장한다.

6. 미술관의 역사에 관해서는 다음을 참고하라. Andrew McClellan, *The Art Museum from Boulée to Bilbao* (Berkeley: University of California Press, 2008). 미셸 푸코(Michel Foucault)는 어떻게 미술관이 지식으로서의 가치를 예술작품에 부여하는지

하나의 유명한 문장으로 요약했다. "플로베르와 도서관의 관계는 마네와 미술관의 관계와 같다." 바꿔 말하자면 19세기 중반부터 예술가들은 자신들의 작품을 미술관의 담론에 편입시켜야 했다. 아니 더 정확하게 말하자면, 아마 예술가들은 하나의 예술작품 안에서 미술관에 수집된 작품들을 분석하고 재정리해야 한다고 느꼈을 것이다. 푸코는 내가 과거 20년 동안 다뤄왔던 작가들과 마네를 아주 유사하게 여기도록 만들었다(의심할 나위 없이 이 유사성은 사실이다). 다음을 보라. Michel Foucault, "Fantasia of the Library," in *Language, Counter-Memory, Practice: Selected Essays and Interview*, ed. Donald F. Bouchard (Ithaca, N.Y.: Cornell University Press, 1977), 92.

7. 이것이 데이비드 서머즈가 이미지를 정의하는 방식이다. "가장 폭넓은 차원에서 이야기하자면, 이미지란 어떤 이유에서 존재하지 않는 것을 사회적 공간에 존재하게 하기 위해 빚어낸 것이다. 이미지는 단순한 재현이 아니라, 필연적으로 어떤 존재를 확실한 방식으로 놓아두고, 지속시키고 보존하도록 만드는 것이다. 더구나 이미지가 부재하는 것을 자리하게 하거나 대체한다면, 그 이미지의 용도는 항상 현재의 목적에 따라 규정된다." *Real Space*, 252. 서머즈는 세계 미술사 전반에 관해 이야기하고 있는데, 여기서 나는 근대 시기의 이미지에 축적된 것은 지식 가치였다고 주장하고 있다. 그 시기는 가치가 전부 사라진 것은 아니지만 이러한 현존/부재의 역학과는 전혀 다르다.

8. 다음을 보라, Belting, *Likeness and Presence*.

9. 아서 단토(Arthur C. Danto)는 『예술의 종말 이후—컨템포러리 미술과 역사의 울타리(After the End of Art: Contemporary Art and the Pale of History)』에서 벨팅의 『닮음과 현존』을 언급하면서 '예술의 시대'의 종말이 1960년대 가속화되었고, 1970년대와 80년대 이르러 그것이 폭넓게 인지할 수 있게 되었다고 단정한다. 단토가 예술의 시대라고 규정하는 것은 그 시대가 예술의 역사적이고 대체로 목적론적인 **서사**(narratives)를

낳은 것을 말한다(이러한 서사의 대표적인 사례가 한때 모더니즘에 대한 설명에서 헤게모니로 작용했던 클레멘트 그린버그의 설명이다). 그러한 서사의 쇠퇴는 예술가들을 해방시켜 미학적 실천의 일부로 무엇이라도 할/만들 수 있게 한다. 나의 강조점은 내가 거대서사의 붕괴에 대한 단토의 전형적인 포스트모던적 진단이라고 간주하는 것에 있다기보다는 광범위한 이미지 경제—특히 내가 이야기했던 이미지의 집단적 폭발—에서의 변화가 예술의 잠재성과 행태를 어떻게 바꾸고 있는가에 있다. 내 책 제목에서의 **이후**(after)라는 말은 단토가 선호한 말인 **포스트역사적**(posthistorical)에서의 **포스트**(post)이라는 접두사와는 달리, 이미지의 확산에 따른 (**잔상**afterimage이라는 말에서처럼) 이미지의 반향(reverberation)과 이미지가 네트워크로 진입한 **이후**after 등장하는 순환 패턴 둘 다를 가리키기 위한 것이다. 사실 나는 우리가 이미지 순환의 **역사들**(histories)에 관해 서술할 필요가 있으며, 그러한 서술에서

이 책 『예술 이후』가 어느 정도 기여할 수 있으리라 믿는다. 참고. Arthur C. Danto, *After the End of Art: Contemporary Art and the Pale of History* (Princeton, N.J.: Princeton University Press, 1997); [한국어판] 아서 단토, 『예술의 종말 이후—컨템포러리 미술과 역사의 울타리』, 김광우, 이성훈 옮김(미술문화, 2004).

10. 이런 측면에서 나의 기획은 예술이 (전체주의 국가를 포함해) 시장경제 바깥에서 정치적 프로파간다로서 행사하는 힘의 유형을 이론화하려는 보리스 그로이스(Boris Groys)의 시도와 상호 보완적이다. 그로이스는 예술의 시장 기능과, 이데올로기적 표현과 설득이라는 예술의 정치적 힘 사이에 차이가 있음을 강조한다. 나는 예술이 지닌 힘의 복잡성을 시장 네트워크 **내에서**(within) 파악해보고자 하는 것이다. 다음을 참고하라. Boris Groys, *Art Power* (Cambridge, Mass.: MIT Press, 2008).

11. [옮긴이주] 알티엠아크(®™ark)는 예스맨 프로젝트의 앤디 비클바움(Andy Bichlbaum)이

만들었던 주식회사를 사보타주하는 사이트로, 이를 통해 마이크 보난노(Mike Bonanno)와 만나 예스맨을 결정하게 된다. 'repossessing history'을 의미하는 단체인 리포히스토리(RepoHistory)는 집필가, 시각예술 작가 및 퍼포먼스 작가, 영화제작자, 역사가 등으로 이루어진 다민족 단체로, 1989년 뉴욕에서 창설되었다. 도시 풍경에 대한 지도를 다시 그린다는 개념으로 장소 특정적인 공공미술을 실천하며, 그러한 작업을 통해 역사적 재현을 탐구하고 재맥락화함으로써 역사의 회복을 도모한다. 예스맨(The Yes Men)은 이들 두 사람들의 행동주의 프로젝트로, 1999년 조지 부시 당시 텍사스 주지사 이름을 딴 도메인을 사용해 가짜 사이트를 만든 것을 계기로 각종 미디어의 주목을 받게 된다. 이들은 WTO 공식 사이트를 본 딴 가짜 사이트를 제작해 국제회의에 참여하거나, 다우 케미컬 사의 임원으로 행세하며 BBC 텔레비전에 출현해 중대 발표를 하는 등

미디어를 통해 유머러스하면서도 현실 정치를 교란시키는 전략을 구사해왔다. 서브로자(subRosa)는 페이스 윌딩(Faith Wilding)과 힐라 윌리스(Hyla Willis)가 이끄는 사이버페미니스트 콜렉티브다. 1998년 설립된 이래로 이들은 예술작품, 퍼포먼스, 출판, 미디어 개입, 포럼 등을 펼치며 기술, 젠더, 정치와 자본을 상호 연결시키는 작업들을 시도해오고 있다(서브로자의 웹사이트 http://cyberfeminism.net/). 락스미디어콜렉티브(Raqs Media Collevtive)는 인도 뉴델리를 기반으로 활동하고 있는 예술가 콜렉티브로, 건축가, 컴퓨터 프로그래머, 작가 및 연극 연출가 등으로 구성되어 있다. 영화제작, 전시기획, 출판, 이벤트 등 다양한 활동을 펼치고 있는 이들은 '키네틱 명상(kinetic contemplation)'을 기조로 삼고 있다. EDT(전자방해극장, Electronic Disturbance Theater)는 퍼포먼스 아티스트이자 작가인 리카르도 도밍게스(Ricardo Dominguez)가 1977년 만든 사이버 행동주의 그룹이다. 이들은 컴퓨터와 인터넷

기술을 기반으로 네트워크상의
가상 연좌시위를 벌이는 식으로
핵티비즘(hacktivism)을 실천하고
있다.

12. Alexander Alberro, "Institutions,
Critique, and Institutional
Critique," in *Institutional Critique:
An Anthology of Artists' Writings*,
ed. Alexander Alberro and Blake
Stimson (Cambridge, Mass.: MIT
Press, 2009), 15.

13. Hannah Arendt, "On Violence,"
in *Crises of the Republic* (New York:
Harcourt Brace, 1972), 143, 145.

감사의 말

『예술 이후』는 2010년 봄 내가 뉴욕대학교 미술대학원IFA의
커크 바네도 초빙교수로서 진행했던 세 차례의 강연 시리즈
'형태의 상태States of Form'를 토대로 하고 있다. 나를 초청해준
IFA의 모든 분들에게 감사를 전하고 싶다. 특히 퍼트리샤 루빈
학장이 보여준 독창적인 지성과 헌신에 대해 정말 기쁘게
생각하며, 뉴욕대학교에서 이렇게 기간제 교수로 재임할 수
있도록 애써준 프리실라 수섹 교수에게도 고마움을 전한다.
크리스티나 스니릭은 그 강연 시리즈를 멋지게 운영해주었고,
제이슨 바론은 그야말로 미디어의 마법사였다. 커크 바네도
초빙교수를 맡을 수 있도록 행정상의 장애들을 원활하게
해결해준 예일대학교의 에밀리 바크마이어 부학장에게도
감사를 드린다. 전문 지식을 기꺼이 나누어준 너그러운
동료들에게 빚을 졌다. 버지니아 루트리지는 이미지 저작권과
공유에 관한 이슈를 논의하는 데 아주 큰 도움을 주었고, 로저
부르젤은 아이웨이웨이의 작업 〈동화〉의 여러 측면을 파악하는

데 도움을 주었다. 켈러 이스터링은 건축의 리퍼포징repurposing 개념을 이해하도록 도와주었으며, 2011년 봄 이 책과 연관된 수업을 들었던 프란시스코 카세티는 항상 자극을 주는 대화 상대로서 많은 영감을 불러일으켰다. 또한 이 책의 초안을 읽어준 두 명의 익명 독자에게 감사를 표한다. 그들의 코멘트는 엄청난 도움이 되었다.

부지런한 작가이자 탁월한 상상력을 지닌 제프 카플란은 이 책에서 나의 아이디어를 설득력 있는 다이어그램으로 구현해주었다. 예일대학교 미술사학과에도 감사를 표한다. 특히 이미지 사용권 및 복제에 대한 보증부터 아낌없는 후원금으로 지원해준 알렉산더 네메로프 학과장에게 감사드린다. 포인트POINT 시리즈의 에디터 사라 휘팅과 함께 작업하는 것은 무척 즐거웠으며, 이 책을 엄청나게 향상시켜준 사람이 바로 그녀다.『예술 이후』라는 이 프로젝트를 추진할 수 있도록 용기를 준 한느 빈나스키, 그리고 프린스턴대학교 출판부의 편집장 비리기타 반 라인베르크, 편집자 엘리슨 맥킨에게 고마움을 전하고 싶다. 크리스토퍼 청과 켈리 말로이는 정말로 큰 도움을 준 이들이다.『예술 이후』는 나의 책『피드백: 민주주의에 대항하는 텔레비전』(한국어판: 피드백 노이즈 바이러스)에 대한 일종의 '속편'이기 때문이다. 그 프로젝트를 지원해준 MIT 출판사의 로저 코노버에게 감사한다.

언제나 그렇듯이, 사랑스럽고 지적 도전의식을 불러일으키는 파트너 스티브 인콘트로의 지지에 고마운 마음을 전한다. 마지막으로 이 책을 어머니 질 S. 조슬릿의 추억에 바친다.

작품에서 네트워크로:
예술 '이후'의 예술

이진실

데이비드 조슬릿은 디지털 네트워크와 금융자본주의 시대, 변화하는 미술의 전략과 양상을 살펴보고 동시대 미술의 생태학을 새롭게 수립하기를 제안한다. 이러한 하나의 제안으로서 조슬릿의 『예술 이후』는 미학적 기본 전제를 '작품' 혹은 '오브제'라는 특화된 사물이 아니라, 이미지라는 추상적 단위로 옮겨놓는다.

오늘날 이미지는 가장 흔하게는 디지털 사진 파일로 존재하며 끝없이 복제, 변형, 전송, 열화될 수 있는 것이다. 이미지는 "거의 무한하게 재매개되기 쉬운 시각적 바이트$_{byte}$"(11쪽)로, 다양한 표면 위에 다양한 방식으로 존재한다. 물론 디지털의 시대가 본격 도래하기 전에도, 발터 벤야민이 주목했던 '기술적 복제 가능성'에 기반한 이미지, 장 보드리야르가 말한 '시뮬라크르' 이미지는 전통적 예술의

근간을 이루는 원본성의 특권과 위계를 위협하거나 능가하곤
했다. 물질 혹은 현실이라는 자신의 원천을 무화시키고, 도리어
이를 지배하는 이미지의 힘은 이렇듯 새삼스럽지 않지만,
조슬릿은 여기서 나아가 오늘날 이미지의 집단적이고 폭발적인
힘, 즉 이미지의 '창발성emergency'에 주목한다. 말하자면, 이미지
'그 자체'라고 말할 수 있는 것이 없다는 사태, 이미지의 힘이
다름 아닌 접속 내지 연결에서 나오고, 무한한 확장성과 변형
가능성을 지녔고, 일련의 강도와 흐름을 형성한다는 점에
초점을 맞춘다.

때문에 조슬릿이 이야기하는 '예술 이후'란, 갈수록
작품의 실체를 규정하는 일이 곤란해지는 동시대 미술의
사태를 지시하기도 하지만, 무엇보다 **예술(혹은 미술)이라는
개념**을 작품이라는 단위에서 '이미지'의 연결성과 흐름이
만들어내는 힘power/여파effect 그 자체로 돌리는 개념적
전환이다.

조슬릿은 '예술 이후'라는 이 책의 제목이 어떤
의미인가를 '포스트post'라는 단어와 비교해 설명한다.
"'이후after'라는 나의 제목은 단토가 즐겨 쓰는
포스트역사적posthistorical에서 '포스트post'라는 전치사와는
달리, 이미지의 확산에 따른 이미지의 반향reverberation
(잔상afterimage이라는 말로 쓰일 때처럼)과 이미지가 네트워크로

진입한 이후 등장하는 순환의 패턴 둘 다를 가리킨다."(156쪽)
말하자면, 조슬릿은 어떠한 미술사적 시대 구분으로서 지금
도래한 어떤 양식을 제시한다기보다 이미지, 나아가 예술의
작동 방식을 재정의하는 틀로서 '이후'라는 시간성을 주목하는
것이다. 그 목표는 다음과 같다. 이미지가 네트워크에 진입했을
때 (비로소) 갖게 되는 벡터와 그 폭발력을 직시함으로써
고도화된 글로벌 자본주의에서 예술이 어떤 저항적 가능성을
지닐 수 있는지 다시 따져보는 것.

　　　여기에는 오늘날 예술뿐 아니라 모든 지식의 대상들이
그 분류와 경계를 재고해보아야 할 초학제적 요구가 자리한다.
조슬릿 스스로도 밝히고 있듯이,『예술 이후』또한 브뤼노
라투르의 행위자-네트워크 이론(ANT)을 담론적 전환의
바탕으로 삼고 있다. 브뤼노 라투르가『사회적인 것을
회집하기Reassembling the social』에서 주장하듯, '사회적'이라는
것은 어떤 특정 영역(자연 또는 과학과는 별도인)이 아니라,
재결합하고 재회집하는 바로 그 특별한 운동성 자체로 설명될
수 있다.[1] 이때 "행위는 완전한 의식의 통제하에 이뤄지는
어떤 것이 아니라, 서서히 풀려날 수밖에 없는 수많은 의외의
개체들의 마디, 매듭, 집합체"[2]로 발현된다. 바로 이를 라투르는
'행위자-네트워크'라고 표현하고 있는데, 이 안에서 '행위자'는
"행위의 원천이 아니라, 개체들의 무리가 떼 지어 향하는

움직이는 목표"로서만 포착된다. 조슬릿의 이미지론은 이런 행위자-네트워크 이론을 예술에 적용한 버전이라고 할 수 있다. 말하자면, 예술이란 이미지라는 '행위자-네트워크'로서, 특정 영역, 특정 사물, 또는 (어떤 사물을 예술로 승인하는) 작가라는 결정적 심급으로 결정되는 그 무엇이 아니라, 사회적인 것을 '포맷'하는 일련의 집합체assemblage인 것이다.

1. 국제 통화로서의 미술

이미지라는 행위자-네트워크의 힘은 글로벌 네트워크와 금융자본주의라는 동시대 미술의 조건 위에서 어마어마한 유동성과 파급력으로 체감된다. 조슬릿에 따르면, 전례 없는 이러한 이미지의 폭발 현상에서 우리가 주목할 지점은 단순히 양적 차원보다 이미지가 네트워크로 전파되고 확산되는 속도와 순환, 즉 벡터의 차원이다. 그는 그 양상을 글로벌 금융 네트워크의 파급력에 빗댄다. 이제 "미술은 대체 가능한 헤지hedge"로서, "(…… 전 세계 블루칩 갤러리 등에서 팔리는 미술품의) 가치는 쉽사리 달러, 유로, 엔화, 위안화만큼 여러 국경을 넘나들지 않으면 안 된다."(17~18쪽) 이러한 측면에서 조슬릿은 동시대 미술을 일종의 통화currency라고 규정한다.

여기서 '통화'는 화폐의 통용성을 지시하는 동시에, 접속과 차단을 통해 일련의 회로를 재설정하는 전류의 흐름까지 상기시키는 이중적 메타포로 사용된다.[4] '통화'라는 단어가 지니는 중의적 의미는 미술이 서식하는 생태학적 조건으로서 금융 자본과 네트워크라는 두 가지 유사 구조를 전경화한다. 이는 언뜻 미술 작품이 전 세계적으로 가치를 변환하며 유통될 수 있고 미술품의 존재가 상품화되어 신자유주의 구조에 완전히 포섭된 사태를 인정하는 것처럼 보인다. 그러나 조슬릿이 오늘날의 미술을 통화에 유비시키는 더 근본적인 지점은 미술과 화폐 둘 다 점점 추상화된 형식으로 유통된다는 점과 보편적인 변환자라는 점이다. 화폐는 기본적으로 교환을 위해 추상화된 형식으로, 교환 관계에서 화폐가 갖는 '등가성'이야말로 사물의 성격과 기능을 바꿔버리는 변환자로 복무하기 때문이다.

　　여하튼 조슬릿은 일정한 오브제로의 추상화에 더해 물성이 사라져가고, 숫자와 디지털 코드의 형식으로만 유통되는 금융시장의 통화 기능에 더 주목하고 있다. 주식이든 담보 대출이든 통화가 갈수록 종이 화폐라는 물성이 폐기된 채 디지털 코드화되어 교환된다면, 예술 또한 사물로서의 오브제가 약화되고 '비물질화'된 채 순환하고 있다. 나아가 이 둘은 추상의 형식으로 교환이라는 행위가 일어날 때

비로소 가치와 의미를 획득한다. 그렇다면, 조슬릿은 이제
미술이 금융상품에 지나지 않다고 말하고 싶은 것인가?
그렇지 않다. 미술은 통화와 마찬가지로 추상화되어 유통되는
형식이지만, 분명 화폐와는 다르다. "우리의 첫 번째 과제는
미술이 어떤 종류의 통화일지, 혹은 어떤 종류의 통화가 될
수 있는지 가늠해보는 일로, 통화가 교환을 통해 성립된다는
정의에 입각해 예술의 유통 역학을 이해하는 것이다."(19쪽)
미술을 자본의 바깥으로 바라보고 제도비판의 성격을
지녔던 네오아방가르드적 실천이 이미 제스처로 소화된 채
'소장품'으로 석화되어버렸다면, 이제 자본에 대한 예술의 저항
가능성을 어디에서 찾을 수 있는가. 마치 조슬릿은 이런 물음에
답하고자 하는 것처럼, 통화와 유사한 이미지의 잠재력을
오히려 자본의 회로에 침투하고, 그 경로를 바꾸거나 내파시킬
수 있는 가능성으로 상정한다.

2. 네트워크의 미학

이러한 비물질적 유동성과 변환 가능성이 동시대 미술의
핵심적인 변화라고 할 때, 조슬릿은 기존의 미학적 분석틀과
비평적 방법론 또한 전환되어야 한다고 주장한다. 무엇보다

그는 추상화된 일종의 통화로서 예술을 분석하는 데 있어서
'매체medium'라는 개념은 더 이상 적절한 분석틀로 기능할
수 없다고 단언한다. 미술사와 미술비평의 근간을 이루는
매체 개념은 그린버그식 물질적 지지체에서 벗어나지 못하며,
그것이 개념미술에서처럼 '비물질'화된다 하더라도 매체라는
범주는 본질적으로 개별적 사물에 특권을 부여하기 때문에
폐기되어야 한다. 로절린드 크라우스가 주창한 '포스트-
매체'라는 개념 또한 '매체' 개념의 거울 이미지일 뿐이라고
조슬릿은 일축한다. 따라서 조슬릿은 '오브제의 미학'에서
'네트워크의 미학'으로 패러다임을 전환할 것을 강조한다.

　　　　이 네트워크의 미학에서 기본 단위는 이미지다. 디지털
네트워크 시대에 이미지는 마치 원자 구조처럼 각기 다른
외양과 다른 위치를 차지하며 조합과 분해를 거듭한다.
조슬릿은 발터 벤야민이 「기술 복제 시대의 예술작품」에서
보여준 통찰, 즉 "기술 복제가 미학적 분석의 단위를 개별적인
작품들에서 거의 무제한적인 이미지의 군집population으로
전환시킬 때 경제적-미학적 체제 변화가 발생한다"(31쪽)는
점을 환기시킨다. 여기서 조슬릿은 벤야민식의 '아우라'를 지닌
예술 개념을 "역사적 증언과 사물의 권위"를 지닌 미술의 '장소
특정성'으로 번역한다. 나아가 여전히 예술작품의 장소적 기원,
보증된 원본으로서의 권위를 고수하고자 하는 시각을 일종의

'이미지 근본주의'라고 부른다. 조슬릿은 "근대성에서 1차적인
미적·정치적 투쟁 가운데 하나는 모든 특정 장소로부터
이미지들을 탈구"(32~33쪽)시키는 일이었음을 강조하면서,
이러한 이미지 근본주의에서 벗어날 것을 요구한다. 이미
오늘날 이미지들의 양상은 "한 번에 어디에든 존재하는 포화
상태"의 가치를 지녔고, 이러한 윙윙거리는buzz 이미지의
의미는 하나의 사물이나 사건에서 발생하는 것이 아니라,
이미지 군집의 '창발적emergent' 국면에서 발생한다.(35~36쪽)
오브제로서의 이미지가 경계를 식별할 수 있고 비교적
안정적인 특질을 지니며 단일한 의미에 귀속되어 있다면,
'버즈-이미지'는 개별적 원본이 아니라 군집의 계기에서
발현되는 예측 불가능한 행위성을 전제로 한다. 조슬릿이
주장하는 네트워크 미학의 핵심은 이처럼 이미지의 복제
가능성과 편재성, 양적 증대에 있다기보다, 생성의 장소, '체제
변화'의 장소로서 네트워크의 우선성에 있다. 바꿔 말하자면,
네트워크는 단순히 각기 다른 것들이 서로 연결되는 공간이
아니라, 연결과 교차 안에서 비로소 어떤 의미를 생산하는
계기 그 자체를 지시한다. 가상적이든 현실적이든, 이제 우리는
유동하는 네트워크 속에서 끊임없이 갱신되며 정체성과 의미를
형성하는 변환과 통용의 행위자로 이미지를 바라보아야 한다.
　　그렇다면, 이미지의 군집이 일련의 행위자-네트워크로

등장하는 사태는 어떤 예술의 실천적 사례로 설명될 수 있을까? 조슬릿은 먼저 이러한 경향이 1990년대 이후 건축에서 가시화되었음을 지적한다. 90년대 이후 도시 설계, 건축, 인테리어는 배경과 형상의 대립을 넘어 유기적인 구조 형태를 고안해냈다. 대표적으로, 그렉 린의 '접기folding'와 '블롭blob', 패트릭 슈마허의 파라메트리시즘parametricism은 모듈식의 기하학적 요소들이 연속적으로 분절되거나 결합하며 펼쳐지는 구조적 경향을 창안했다. 그러한 양식들은 외형적으로는 생물을 연상시키며 유기체적 가변성을 모방하거나, 동선과 흐름에 따라 건축 프로그램을 배치하는 유동적 플랫폼을 표방했다. 이런 창발적 건축의 패러다임은 단순히 형태적 유행이 아니라, 건축을 차이화의 장으로 재창안하는 기획이었다.

조슬릿은 이러한 창발성의 장, 즉 '다양한 강도로 이루어지는 네트워크'로서 이미지를 경험하는 사례들은 예술작품의 미적 체험에서도 등장했다는 점을 환기시킨다. 말하자면, 어떤 예술작품들은 일련의 시각적 경험을 형상과 배경의 진자운동으로 바꿔낸다는 것이다. 특히, 조슬릿은 셰리 레빈의 〈우편엽서 콜라주 #4, 1-24〉(2000)가 단일한 이미지와 그 네트워크를 단번에 가시화한다는 점에서 '수행적 방식의 보기'를 무대화하는 기본적이고 대표적인 사례라고

강조한다.[5] 그 외에도 매튜 바니의 영화와 퍼포먼스(《구속의 드로잉》과 〈크리매스터 사이클〉), 피에르 위그의 〈세 번째 기억〉, 리크리트 티라바니자의 〈분리Cecession〉가 의미의 닫힘에 저항하는 '이후'의 서사들을 창출하는 사례들로 언급된다. 특히, 피에르 위그는 〈세 번째 기억〉에서 1972년 브루클린 은행 강도 인질 사건을 재구성하는데, 그 사건을 재현한 시드니 루멧 감독의 영화 〈뜨거운 오후〉를 재현한 세트장에서 해당 인물 존 요토비치의 기억을 재현하게 함으로써 실제 스토리와 허구적 재연이 혼동되는 무대를 마련한다. 이처럼 이미 투사된 이미지가 발생시키는 '보기'를 역동적으로 포맷하는 행위가 바깥으로 탈주하는 작품의 '원심적' 의미를 만들어낸다.[6] 여기서 '원심적centrifugal'이라 함은 사물로서의 작품의 우선성과 안정성을 강화하고, 그 작품의 의미가 내부를 향해 형성되는 '구심적centripetal' 운동에 반대된다는 의미다. 요컨대, 기존 예술작품의 의미는 작품의 맥락이나, 미술사적 해석의 전통에 따라 작품의 내부로 정향되어 있고, 의미를 작품 자체에 묶어놓는 방식으로 형성되는 반면, 오늘날 많은 미술 실천은 그러한 의미 분석과 물화의 경향을 거스르고자 한다.[7] 무엇보다 이러한 사례들의 공통점은 회화나 비디오와 같이 단일 작품이나 매체에 한정되지 않고, 영향력, 속도, 선명도를 달리하는 이미지의 흐름을 만들어내면서 그 이미지 공간을

일종의 '상상적 공유지'로 다시 설정한다는 점이다.

3. 예술의 정치적 가능성으로서의 '포맷'

궁극적인 물화로 인도되지 않는 미술의 가능성. 따라서
독자적인 작품이 아니라, 연결의 패턴을 구성하는 이미지의
형세. 이러한 메커니즘을 조슬릿은 '포맷'이라고 칭한다.
포맷은 링크되는 연결의 규모와 밀도를 통해 가치를 창출하는
것이다. 말하자면 포맷은 "내용을 응집시키기 위한 역동적
메커니즘"으로서, 이미지가 창출하는 행위성, 즉 '힘의
구성configuration'을 일컫는다. 이 메커니즘에서 관건은 새로운
내용을 생산하는 데 있는 것이 아니라, 기존의 내용을 다시
포착하고, 기록하고, 틀 짜는 반복과 재구성에 있다.
 하지만, 질문은 남는다. 왜 굳이 '포맷'이라는 말을
새롭게 대두시키는가. 포맷은 기존 전유appropriation 또는
전용détournement과 무엇이 다른가. 먼저 포맷은 인터넷
테크놀로지에서 가장 일상적으로 쓰이는 용어로, 데이터의
저장이나 전송 시 구성 방법, 쉽게 이야기하자면 파일의 구조를
의미한다. 이는 어떤 소리, 이미지, 혹은 텍스트든지 이를
일련의 숫자들로(즉 코드로) 바꿀 수 있는 디지털 테크놀로지에

기반해 형태를 특정시키는 변환이다. 미술의 관습에서 가시성의 가장 기본 단위인 '형태form'가 정태적인 형상을 떠올리게 하고, 원형적인 그 무엇을 상정한다면, 포맷은 고정된 형상보다 형태를 산출하고 변형시키는 행위에 방점이 찍혀 있다. 따라서 과거의 미술이 어떤 고정적인 형태, 혹은 어떤 위치에 고정된(물리적이든 아니든 장소 특정적인) 기원과 정체성, 그리고 소유된 오브제로서 오브제-이미지를 전제로 했다면, 오늘날 포맷이라는 미술의 양상은 텔레비전, 인터넷, 그리고 스마트폰과 같은 미디어에 의해 이미지가 끊임없이 생산되고— 그러나 출처가 불분명하거나 원본의 지위가 중요하지 않고—유통되고 변환되는 연쇄의 역학을 바탕으로 한다. 따라서 포맷은 복수의 이미지들의 배치, 혹은 구조를 지칭하는 방식으로서 이종적이고 잠정적인 네트워크가 우선적이다.

이러한 '포맷' 개념은 무엇보다 예술(혹은 미술)이 디지털 네트워크 환경으로 인해 과거와는 전혀 다른 차원의 혼종성과 탈범주화로 변모하고 있음을 주지시킨다. 미술은 교환, 검색, 재접속의 장인 네트워크와 별도로 생존할 수 없으며, 대개 동시대 미술의 가치 및 의미는 그것들이 유통되고 합선되는 네트워크 구조에 의해 형성된다고까지 할 수 있다. 때문에 미술이라는 종種은 오브제, 혹은 매체의 프레임 안에서 정립될 수 있는 것이 아니라 "관계나 연결로 이루어진 이종적인

구성configuration"(19쪽)이라는 계기로서만 서술 가능한 것이 된다. 이처럼 사슬들의 혼종성으로 재연결되고 재접속됨으로써 영향력, 속도, 선명도가 변화하는 '포스트-미술'의 양태, 이것이 조슬릿이 '포맷' 개념으로 표명하고 있는 패러다임의 전환이다.

한편, 미술의 양상이 그러하다면, '비판' 곧 비평은 어떻게 작동하는가. 작품의 의미가 사물이나 기록에 묶이지도, 유효하지도 않을 때, 더 이상 포스트모더니즘에서 수행된 '제도비판'이라는 전략은 효과적으로 작동할 수 없을 것이다. 그렇다면, 미술이 지닌 정치적 저항의 가능성은 그 통화의 힘을 거부할 게 아니라, 오히려 적극 사용하는 데 있을 수 있다. 그것은 이미지와 정보의 흐름을 타고 화폐의 통용성과는 다른 가치의 흐름과 교류를 만들어내는 '협상의 기술'로, 폭발적인 이미지의 힘을 정치적 잠재력으로 활용하기를 요구한다. 그러한 예술은 재연결과 재전유를 통해 예술작품, 공동체, 시민, 제도, 국가, 세계의 접촉지대를 포맷하는 사변적 장으로 기능할 것이다.

이처럼 조슬릿의 '예술 이후'는 변화한 디지털 네트워크 환경 속에서 각기 다른 흐름과 관계들을 창출하는 동시대 미술 실천들을 재검토하면서 예술의 개념과 생태를 재정의하고 있다. 무엇보다도, 이 논의는 예술의 미학적

준거점을 기존 작가, 작품에서 이미지의 집단적 창발성 및 행위성으로 옮기면서 동시대 예술의 혼종적이고 역동적인 양상을 새로운 틀로 바라볼 시야를 제공한다. 그러나 조슬릿이 제시하는 '포맷' 개념, 그리고 화폐와는 다른 독특한 통화로서 예술의 힘에 대한 그의 전망에 한계가 없지는 않다. 우선, 동시대 미술의 형식 개념을 '포맷'이라는 용어로 대체하고, 예술은 네트워크를 작품의 형태로 구축하는 방식을 개발해야 한다는 그의 주장은 물신화에 저항하는 예술의 가능성을 보여주지만, 그 저항적 힘이 결국 작가의 문화 자본/권력으로 귀결되곤 하는 현실을 더 깊이 따지지 않는다. 결국 '포맷'이라는 사변적 개념이 미술관의 소장, 갤러리와 콜렉터, 아카데미의 승인과 계승과 같은 현실 제도의 작동에 있어서 그다지 가시적인 비판과 대안을 마련하는 것처럼 보이지 않는다. 또한 예술 및 문화자본의 힘을 사용함으로써 정치적 힘의 새로운 관계망을 창출하리라는 기대는 예술을 '사회적 관계들의 다발'로 보는 니콜라 부리오의 '관계 미학'과 뚜렷한 차별점을 보여주지 않는다.[8] 다만 타니아 브루게라와 아이웨이웨이의 퍼포먼스들에서 보듯이, 더 대담하고 도발적으로 현실 정치와의 접점을 다룬다는 점에서 다분히 자족적이고 유토피아적인 관계 미학을 확장하고 갱신한다고 할 수 있을 것이다. 그럼에도 조슬릿의 논의는

예술작품의 의미가 사물성이나 내부 구조에 기반하는 데서
탈피해, 이미지의 행위성에 방점을 둔다는 점에서 갈수록
비물질화·디지털화되어가는 동시대 미술을 분석하는 데
강력하고도 확장적인 통찰을 제시한다. 때문에 조슬릿의 『예술
이후』는 기존 예술 제도를 넘어 미디어 및 인터넷 네트워크에서
이미지가 지닌 힘과 역학을 적극 활용할 필요성을 환기시키고,
현실을 재포맷하는 예술의 행위성이 동시대 기술, 젠더, 인종,
계급 등을 둘러싼 자본의 결락과 흐름을 어떻게 바꿔낼 수
있는지, 그 정치적 가능성을 새롭게 숙고해볼 단초를 제공한다.

1. Bruno Latour, *Reassembling the Social: An Introduction to Actor-Network-Theory*, Oxford University Press, 2005, p. 7.

2. Latour, *Ibid.*, p. 44.

3. Latour, *Ibid.*, p. 46.

4. 그는 이전 저술 『Feedback: Television Against Democracy』 (한글본: 『피드백, 노이즈, 바이러스』) 에서 일련의 흐름과 교차, 합선이 이루어지는 '전도체'로서의 매체성을 부각시킨다.

5. 조슬릿은 사진 혹은 회화와 같은 평면 매체가 보기의 수행성을 무대화하는 네트워크로 나타날 수 있는지 「Painting beside itself」에서 더 자세히 논하고 있다.

6. 조슬릿은 포맷이라는 개념을 피에르 위그의 언어, 즉 위그가 자신이 다루는 객체성 모델(model of objectivity)을 "다양한 포맷을 가로지르는 역동적인 사슬"이라고 정의한 것에서 착안했다고 밝히면서, 위그의 이러한 개념을 동시대 이미지들의 본성을 아우르는 데까지 확장시킬 수 있다고 설명한다. 위그의 진술에 대한 더 자세한 내용은 다음을 참고하라. George Baker, "An Interview with Pierre Huyghe," *October* 110(Fall 2004): 90.

7. 그와 동시에 조슬릿은 동시대 작품의 의미가 외재적이더라도, 작품 그 자체와의 근접성에 가치를 둔 경우, 그 구성 원리는 작품의 내부로 내향되어 있으며 결국 작품은 물화된다고 지적한다. 하나의 의미를 승인하는 것은 예술작품의 가치를 특정한 종류의 상품성으로 변형시키면서 예술작품에 지식이란 통화로 가격을 매기는 또 다른 방식일 뿐이라는 것이다.

8. 조슬릿 스스로 '포맷' 개념은 부리오가 말한 "관계들의 다발"과 유사하다고 설명하는 한편, 그 관계망의 상호작용은 더욱 다양해서 '다발(bundle)'보다 '연결 포맷(format of connection)'으로서 무대화된다고 말한다.(109쪽 참고)

도판 크레디트

20쪽. © Silwen Randebrock. Courtesy Age Fotostock.

24쪽. © Luke Hayes/VIEW. Courtesy Age Fotostock.

40쪽. Courtesy of Wang Guangyi Studio.

52쪽. Courtesy of Greg Lynn Form.

54쪽. © Chuck Pefley / Alamy.

56쪽. Photo by Satoru Mishima.

59쪽. Courtesy Reiser + Umemoto.

61쪽. © Sherrie Levine. Courtesy Paula Cooper Gallery, New York.

63쪽. Photo by Pedro Oswaldo Cruz. Courtesy Cildo Miereles.

65쪽. Courtesy of the artist, Marian Goodman Gallery, New York /
 Paris and Frith Street Gallery, London.

66쪽. Photo by Jean Vong. Courtesy the artist and Greene Naftali
 Gallery, New York.

68쪽. © Harun Farocki 2009.

70쪽. Photo by David Heald. © The Solomon R. Guggenheim
 Foundation, New York.

71쪽. © Matthew Barney. Courtesy Gladstone Gallery, New York.

78쪽. © F.L.C. /ADAGP, Paris – SACK, Seoul, 2022.

찾아보기(용어)

찾아보기(인명)

예술 이후

1판 1쇄 2022년 4월 10일
1판 2쇄 2022년 11월 4일

지은이 데이비드 조슬릿
옮긴이 이진실

펴낸이 김수기
펴낸곳 현실문화연구
등록 1999년 4월 23일 / 제2015-000091호
주소 서울시 은평구 불광로 128, 302호
전화 02-393-1125 / 팩스 02-393-1128 / 전자우편 hyunsilbook@daum.net
ⓗ blog.naver.com/hyunsilbook ⓕ hyunsilbook ⓣ hyunsilbook

ISBN 978-89-6564-276-3 (02600)